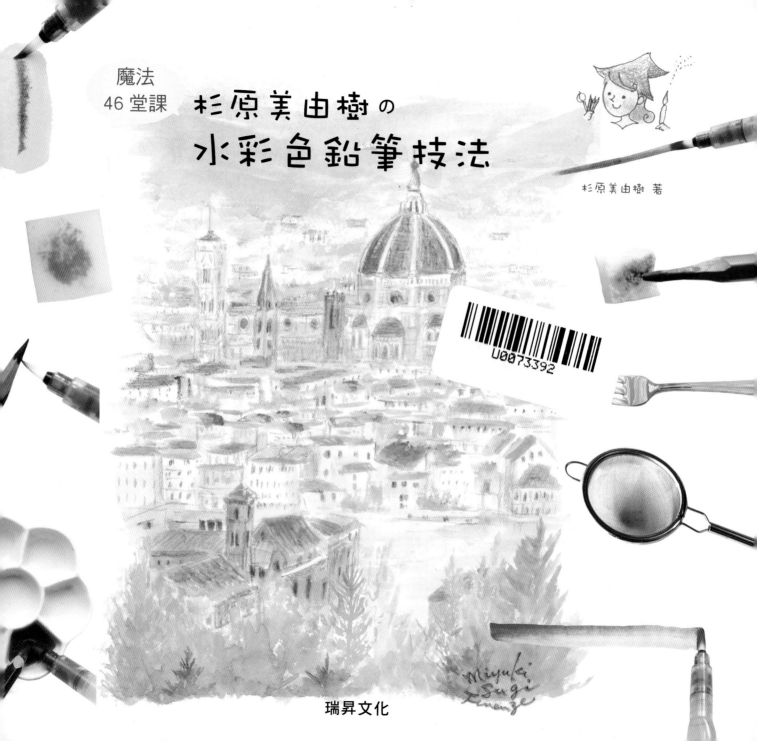

魔法
46堂課

杉原美由樹の水彩色鉛筆技法

杉原美由樹 著

瑞昇文化

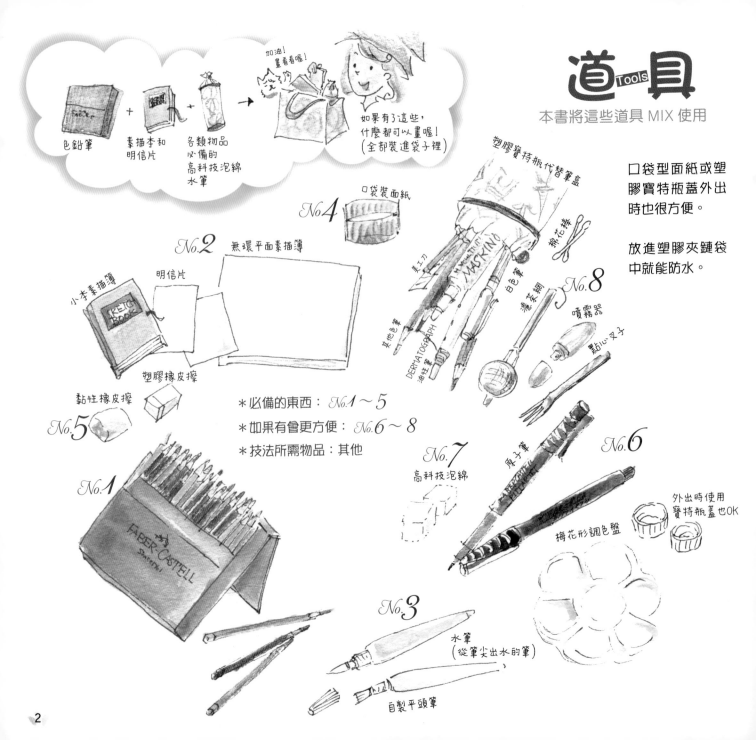

道具 Tools

本書將這些道具 MIX 使用

加油！畫看看喔！

如果有了這些，什麼都可以畫喔！（全部裝進袋子裡）

色鉛筆 + 素描本和明信片 + 各類物品必備的高科技泡綿水筆

口袋型面紙或塑膠寶特瓶蓋外出時也很方便。

放進塑膠夾鏈袋中就能防水。

塑膠寶特瓶代替筆盒

口袋裝面紙 *No.4*

棉花棒

美工刀

MASKING

其他色筆

DERMATOGRAPH 油性筆

白色筆

濾茶網 *No.8*

噴霧器

點心叉子

No.2 無環平面素描簿

明信片

小本素描簿 SKETCH BOOK

塑膠橡皮擦

黏性橡皮擦 *No.5*

＊必備的東西：No.1～5
＊如果有會更方便：No.6～8
＊技法所需物品：其他

No.7 高科技泡綿

No.6

厚子筆 FABER-CASTELL

外出時使用寶特瓶蓋也OK

梅花形調色盤

No.1 FABER-CASTELL

No.3

水筆（從筆尖出水的筆）

自製平頭筆

2

關於附屬 **DVD**

全部瀏覽時先選擇最上方的課程後，再選擇想看的部份按下播放即可（選項的左側有「▶」符號）。

播放 DVD 時，需要家庭用 DVD 播放器或電腦等 DVD 播放器。

課程內容

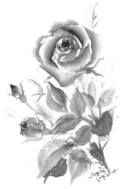

先熟練水筆的使用方法吧！・P28

濾茶網畫出玫瑰花・P84

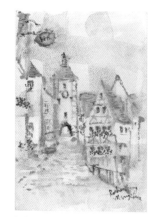

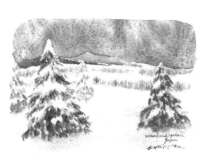

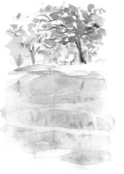

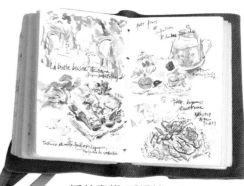

羅滕堡・P50

美之原雪景・P82

水畔之美・P56

戶外素描 手冊篇・P86

CONTENTS（技法總覽）

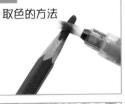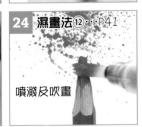

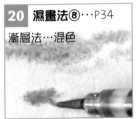
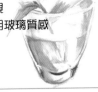

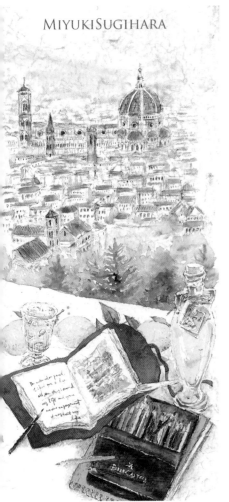

MIYUKI SUGIHARA

「這一次、莫非又提供了更多的資訊！？真是超質的饗宴啊～」這些是來自編輯小組及講師們的迴響。這次出書仍舊是竭盡所能、全力以赴。所為何來？當然是想讓這本書成為水彩色鉛筆的HOW TO辭典，讓AQUAIR學員們，以及全國各地無法前來上課的愛好者，也能享受水彩色鉛筆的創作樂趣！

AQUAIR課程是學員和講師們的心血結晶。可說是入門、測驗、建議、複習……的學習殿堂。畢竟，挫折才是進步的動力啊！

這本書記錄了實際的上課狀況（同時也記錄了我的課程內容，這一切全部得歸功於非常有效率的AQUAIR團隊）

畢竟沒有一個人能夠「永遠幸運」。不同的生活領域面對著不同的抉擇、不同的痛苦。不能依賴來自於他人所給的快樂，而是要體會自己所創造出來的喜悅，同時還能將這份喜悅和其他人分享…，愈來愈多人想從他人身上得到快樂的現代社會，若能將自己創造出來的快樂和喜悅與他人分享，對自己來說應該也能達到排毒的功效吧！（將毒素排出可變漂亮）…

震災過後，總覺得握著畫筆沒有意義，教室裡也充斥著一片自省之聲，畫作變成單純的紙張而已。感嘆失去的一切、感嘆生命的虛幻無常…，心中鬱悶地什麼都畫不出來…

甚至連久違的教室也充滿罪惡感。我心想：大家一定也都畫不出什麼東西吧…，沒想到，大部分學員繳交作品時都說：「好希望快到教室喔！畫畫可以消除內心的焦躁不安」。年長的學員笑著說：「因為停電什麼都不能做，所以大白天就拼命畫畫啊～」，同時將許多作品交到我手裡。接過這些畫的瞬間，腦海中突然浮現「讓一切過去吧！」的念頭，內心陰霾也隨之一掃而空。眼前的烏雲已經散去，陽光露臉了，只要靠著紙和筆就能創造喜悅。「果然，畫畫對現在的我來說是不可缺少的啊！」「畫畫能讓我變得更堅強！」……在此，衷心感謝各位對我的支持！

希望對各位來說，這本書除了技巧之外，也能給予你們某些層面的支持。

2013年12月吉日

杉原美由樹

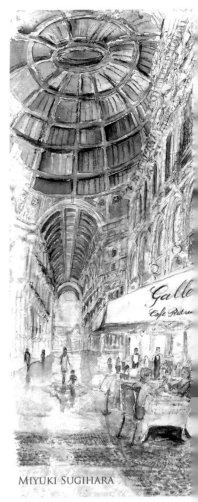

MIYUKI SUGIHARA

atelier AQUAIR
Miyuki Sugihara

Ms. First's Magical Techniques
for Watercolor Pencils
with DVD

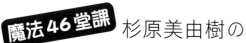

魔法**46**堂課 杉原美由樹の

水彩色鉛筆技法

with DVD

本書所標示的畫筆色號是以
Faber-Castell 輝柏系列為主

Germany
Nürnberg

miyuki
Sugihara

基本知識　★先了解水彩色鉛筆的特性吧！

水彩色鉛筆能依照想法變化出各種不同的使用方式！

水彩色鉛筆是「能溶於水的色鉛筆」

因為是色鉛筆

使用方法和油性色鉛筆相同。

以濾茶網磨擦後會落下色粉。

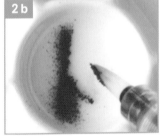

磨擦落下的色粉能呈現粉彩般的畫感。

※ 不加水的畫法全部稱為「乾畫法」

以水筆沾取色粉描繪時，能表現飽和的色彩，也能呈現漂亮的漸層色（這是因為加了水之故，介於「濕畫法」之間）。

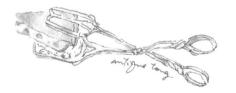

antique tong.

因為能溶於水

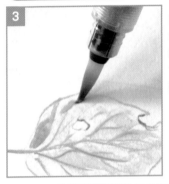

色鉛筆畫好的線條塗上水分後，色彩即可溶解。此時水筆沾取不同顏色以濕畫法溶色後，就能呈現顏色混合的變化。

◀因為加水就能溶色，所以稱為「乾畫法＋水」

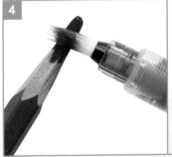

可以用含水的筆或海綿直接沾取顏色。

　▲▼稱為「濕畫法」

若將色鉛筆放入水中溶解顏色，就可以像水彩顏料般塗抹較大塊的面積。

改變壓筆的方式就能改變整體的感覺。
現在就配合想畫的內容進行壓筆的練習吧！

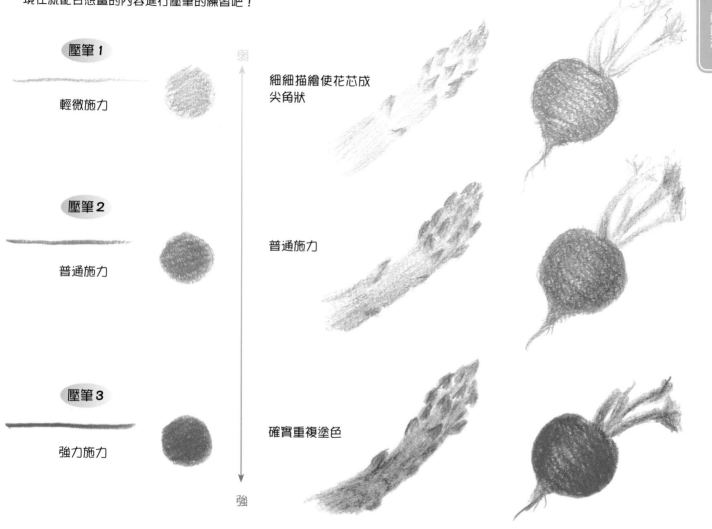

壓筆 1

輕微施力

弱

細細描繪使花芯成
尖角狀

壓筆 2

普通施力

普通施力

壓筆 3

強力施力

確實重複塗色

強

握筆方法全部相同，和寫字時的握法一樣。

121　　125　　167　　168

乾畫法

乾畫法②

★線影法…哇～輕輕鬆鬆

線影：以線條表現陰影或細微處的基本技法。

乾畫法

下筆後「咻～」地拉開，只要輕鬆地左右晃動或將色鉛筆畫圈即可。若能以色鉛筆隨心所欲地畫出想要的線條，上手的速度也會變快。首先，就讓我們來練習各種線條的畫法吧！

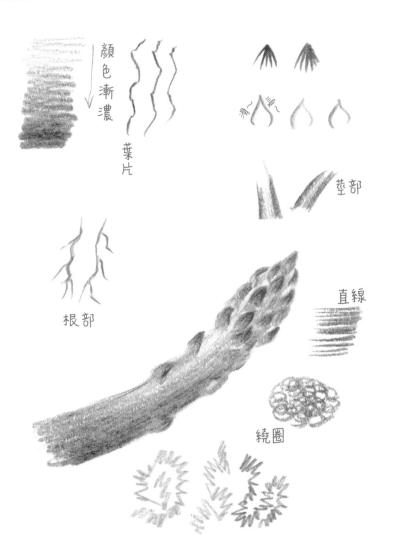

顏色漸濃

葉片

莖部

根部

直線

繞圈

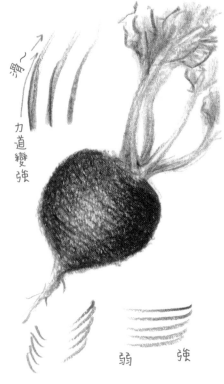

滑～

力道變強

弱　強

線影法主要運用指尖關節（第1、第2關節）。將手腕靠在桌子上，只運用指尖畫看看吧！

121　　125　　167　　168

利用紙型，任誰都能輕鬆畫畫

將便條紙對半折後，以剪刀剪開，就能做出簡單的♥形。

薄薄的紙張較容易使用，可以做出數個大小不同的♥形。

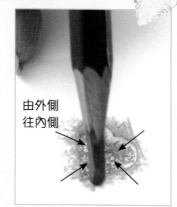

由外側往內側

紙型放妥後，以乾畫法上色。使用多種顏色會很漂亮喔！上色時從外側往內側塗抹。

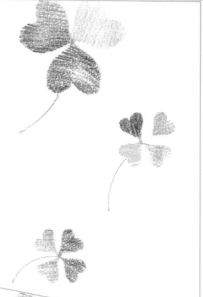

將數個♥形圖案組合起來，就完成了幸運草圖形。

調整形狀後畫出莖部

就這樣結束也OK！

Have a happy Day

加入文字即可完成

接下來的 處理程序

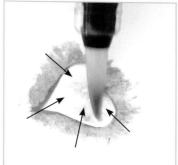

先以乾畫法在模型周圍上色，再以沾了水的畫筆往內側塗色。

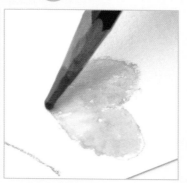

以乾畫法調整形狀。

以乾筆法描繪，水筆容易渲開→

乾畫法

乾畫法 **乾畫法④** ★**浮雕法**

浮雕法：製造凹凸感

輕鬆就能完成

能改變質感，留白也很容易喔！

想要做出凹凸感時（照片為文字部分），可用筆芯收回的自動鉛筆筆尖畫出凹痕，再以乾畫法在上面塗色。

因為只用邊緣畫，所以很OK

在文具店裝入筆芯時，金屬部分不會縮進去的自動鉛筆

只有在畫過凹痕的地方，留白特別明顯。

確實地畫出凹痕就會出現喔！

哪裡哪裡！

My favorite Liquer for Tea

these are the best match for night.

先塗底色：先塗上黃色，以浮雕的方式寫入文字後，上層再塗上濃色後就能浮現黃色的文字。

貓咪鬍鬚浮雕法：先以浮雕方式畫出貓鬍，上層以乾畫法上色後，再以水溶色。
＊乾畫法＋水：參照 P14～

拓印各種物品就能輕鬆做出浮雕效果

環視家中一定有很多表面凹凸的物品。
不管是什麼，總之磨擦看看吧！或許能拓印出相當有趣的圖案喔！

Point

手握色鉛筆筆腹來回塗抹。不要想著一次
就要明顯出色！

也能當作塗色練習，
可說是一舉兩得！

包裝素材也因氣泡大小不同，
拓印出不同的圖案。

拓印餐墊
的圖案

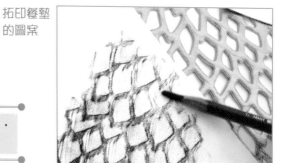

將紙張置於上方，以色鉛筆筆腹磨擦顯
色。薄紙的效果較佳，一般影印紙也
OK！

筆尖太尖銳
容易破掉喔！

將物品
墊在紙張下，因為紙張
很薄，以圓頭筆尖橫著
上色才不會破！

拓形時，先描出淡淡
的輪廓後再磨擦。

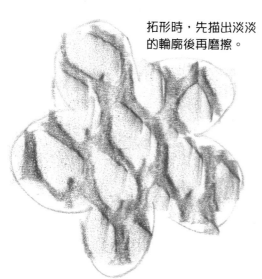

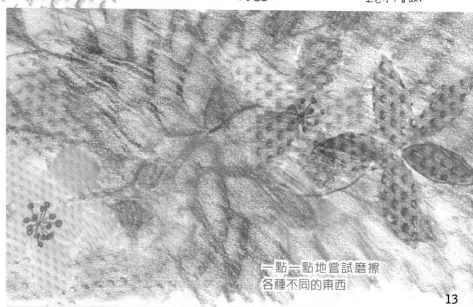

一點一點地嘗試磨擦
各種不同的東西

13

乾畫法＋水

要注意水溶後的方向！

3種水份量和壓筆

雖然同樣是水溶的方式，卻因為水的份量不同，溶解的方法也完全不同。而且，乾畫時力道較輕較容易溶解，力道較強則較不易溶解。

乾畫後以水溶成漸層。

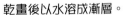

由淡色往濃色 ○

保留明亮的部份很漂亮。

由濃色往淡色 ×

明亮的部份消失了……

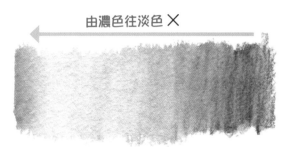

水面：水量普通（沾水狀況普通）
→普通的溶解狀態。

茶杯及茶盤：水量較少（以面紙擦拭筆尖的水分使其乾燥）。
↓
部分溶解，部分保留乾畫。

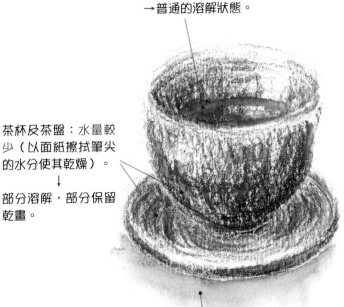

陰影：充足水量（壓住筆軸讓水分釋出）。
↓
完全溶解就好像水彩畫似的。

因為常常聽見「咖啡杯不好畫」的困擾，所以在水溶之前，先介紹咖啡杯的畫法。

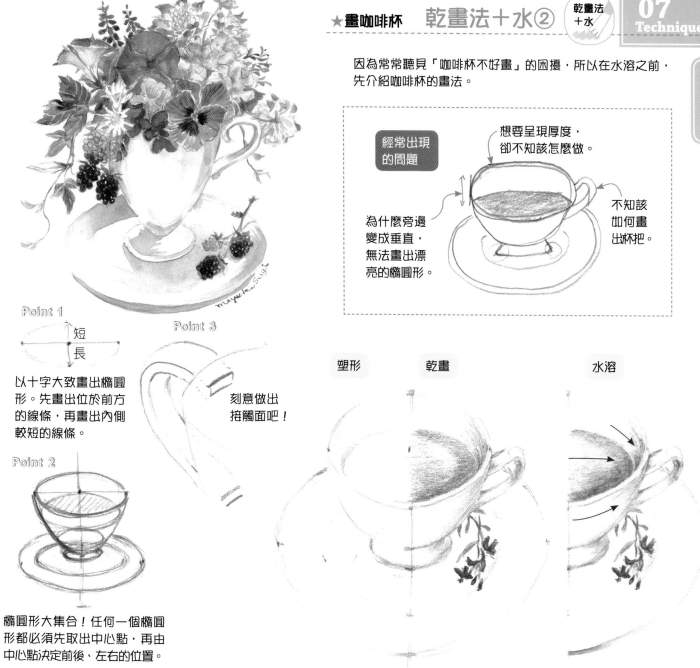

經常出現的問題

想要呈現厚度，卻不知該怎麼做。

為什麼旁邊變成垂直，無法畫出漂亮的橢圓形。

不知該如何畫出杯把。

Point 1

短
長

以十字大致畫出橢圓形。先畫出位於前方的線條，再畫出內側較短的線條。

Point 3

刻意做出接觸面吧！

Point 2

橢圓形大集合！任何一個橢圓形必須先取出中心點，再由中心點決定前後、左右的位置。

塑形　　乾畫　　水溶

沿著線條移動喔～

好厲害啊！

溶解葉脈

以乾畫法畫出葉脈和輪廓，再用水筆筆尖對著葉脈溶解線條。

右半部溶解之狀態。選擇要溶解哪一側的葉脈後，和下一個葉脈間必須留白。

以水淡化顏色後做出濃淡，顏色呈現厚度也可以。

依序畫出南瓜線條

1

中央的圓形完成後，再畫出左右的曲線。

2

添加中間的細長圓形。

3

整體以乾畫法塗上淡淡的橙色，水筆筆尖對著茶色線條，線條也會和橙色一起溶出。
紙張往左側轉180度較容易描繪。

4

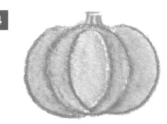

基本的南瓜完成了！

可依照喜好，畫出臉孔做成南瓜燈或添加葉片。

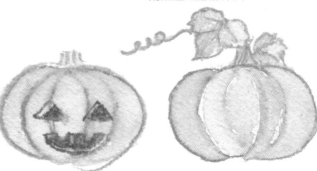

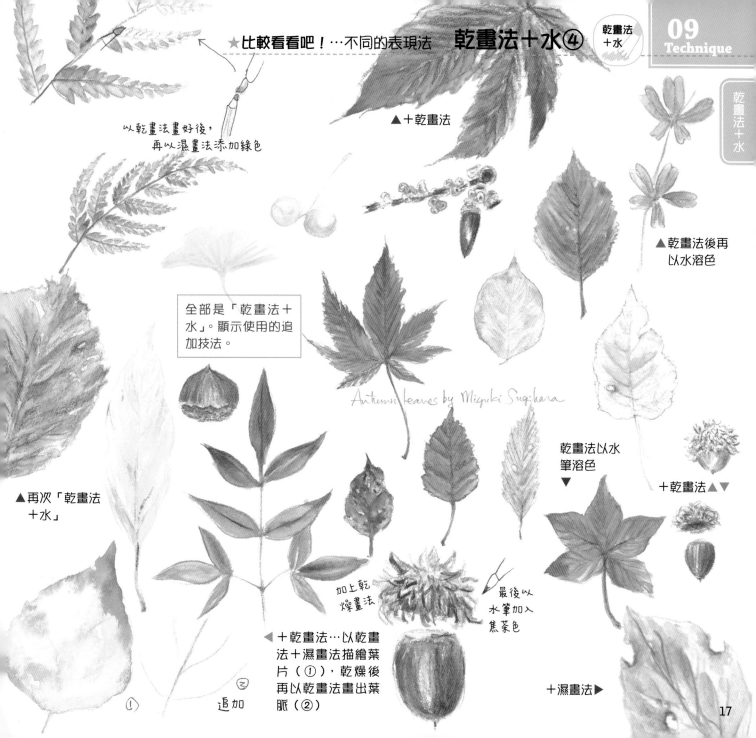

以乾畫法畫好後，
再以濕畫法添加綠色

▲＋乾畫法

全部是「乾畫法＋水」。顯示使用的追加技法。

▲乾畫法後再以水溶色

Autumn leaves by Miyuki Sugihara

▲再次「乾畫法＋水」

乾畫法以水筆溶色
▼

＋乾畫法▲▼

加上乾燥畫法

最後以水筆加入焦茶色

◀＋乾畫法…以乾畫法＋濕畫法描繪葉片（①），乾燥後再以乾畫法畫出葉脈（②）

① ② 追加

＋濕畫法▶

乾畫法＋水⑤　★複習基本法

有關於
溶解顏色的
方法請參照
P29 & DVD

乾畫法＋水

乾畫法以水筆溶色後，做成節慶感謝卡吧！

將中央的顏色溶解後，
再往外擴展開來。

享受滴下水珠
或以水溶解出色的樂趣。

乾畫法：僅止於花朵中心的圓形部分。

乾畫法：僅止於大的橢圓形。

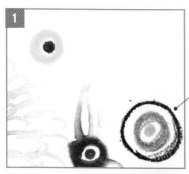

1 以乾畫法畫出雙色圓形。

呈放射狀拉出如 **A** 字形的花瓣。

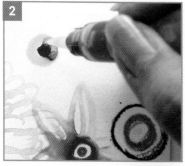

2 像畫圓一樣以水溶色。

3 水筆直接沾取顏色後畫出花瓣。

乾畫時壓筆力道過強，會造成顏色不易溶解，就算溶解也會殘留線痕。

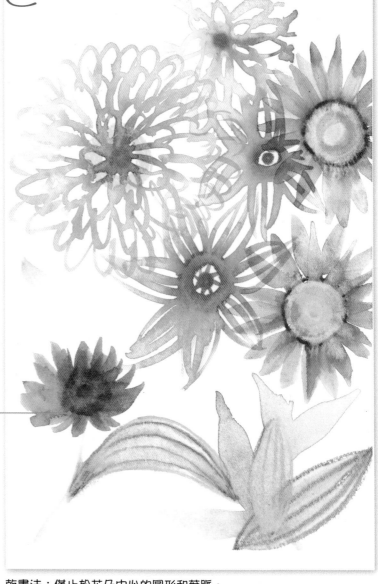

乾畫法：僅止於花朵中心的圓形和葉脈。

 乾畫法＋水⑥ ★平筆技法…貓毛

乾畫法＋水

雖然這裡使用手製的平筆，若使用沾水的毛刷也OK！

有點淋溼的貓咪

細短　　細長　　粗短　　粗長

一隻貓身上有各種粗細長短不同的毛喔！

乾畫法

各種毛混合

以水溶色

以乾燥筆刷水溶（以面紙擦拭水分後乾燥的平筆）。

乾爽的貓咪

以乾畫法描繪。

筆直的貓毛？
針灸治療？

不管是乾畫或濕畫，都必須配合貓毛的方向畫。

要注意貓毛的方向

水筆不要乾燥，一般的以水溶色。

淋溼的貓咪

手製平筆的作法

不要碰觸透明的地方

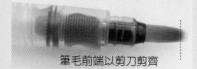

以鉗子夾扁

筆毛前端以剪刀剪齊

完成

可以現在試作

也可以直接至
Faber Castell
購買

comming Soon ♡

可利用之前
弄髒的水筆
製作。

動物的表現畫法♪

① 將照片影印成想要
描繪的大小。

② 影印的動物輪廓背面以色鉛筆
上色。

③ 以面紙磨擦上色的地方。

④ 上色面朝下，放在畫紙上。

⑤ 以原子筆或自動鉛筆描摹影印
的輪廓。

⑥ 將影印紙拿開後，畫紙上就會
轉印出淡淡的輪廓線。

如此一來，畫動物
也不覺得難喔！

初學者課程中一直出現的約翰君（下）。雖然娘家只知道「好像有血統書」「患有心臟病的老奶奶寄放後沒帶回去」等寥寥訊息。但牠早已成為杉原家的一份子了，長期以來，一直陪伴在父母跟前。右方則是接受委託所畫的作品。

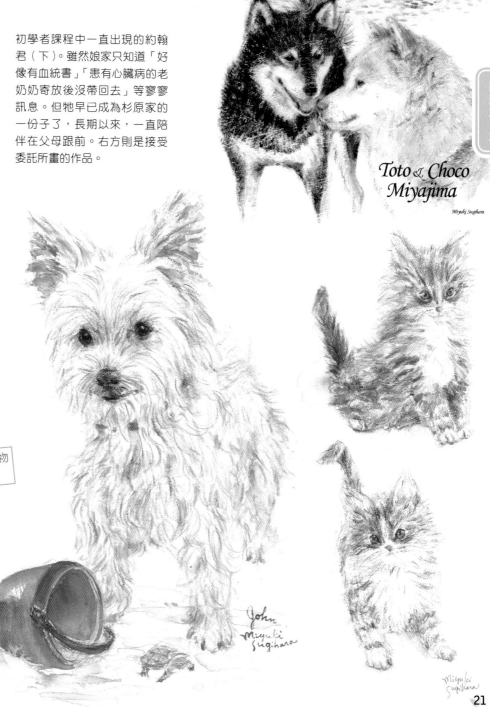

Toto & Choco
Miyajima

Miyuki Sugihara

John
Miyuki
Sugihara

Miyuki
Sugihara

21

乾畫法 ＋水

乾畫法＋水 ⑦ ★呈現立體感

若能確實地呈現光影和陰影，作品看起來則更為立體。無法「表現立體感」的人，請再次審視自己的畫作，看看是否也陷入經常犯的錯誤中呢？

經常發生的錯誤

乾畫法

以相同筆觸畫圓。　　陰暗處以平行線條處理。

邊緣處略微追加。

上過課程後

乾畫法

以色淡且斷續的線條來描繪圓形。　　陰暗處的圓形顏色較濃。

以曲線作出陰影。　　繞圈式的影線。

加強陰影部份。

水果或果實等

小白球狀的光影點增添畫物的生命力

經常發生的錯誤

乾畫法

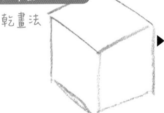

過度用力畫出輪廓。　　畫出縱橫的線條，上方畫出斜線。

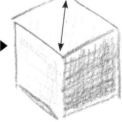

繼續加深顏色。

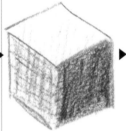

上過課程後

貓咪眼睛、小狗眼睛、孩子眼睛內的光點都可用黏土橡皮擦點出。

乾畫法

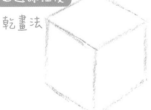

淡淡地描繪輪廓。　　畫出縱橫的線條，上方線條和平面平行。

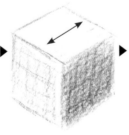

畫出繞圈式的影線，漸漸地加深顏色。

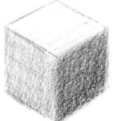

接著繼續加深顏色。

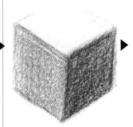

就算刻意以乾畫法畫出濃淡，也無法畫出漂亮的漸層色。

水溶色

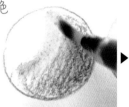 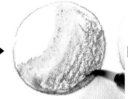 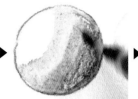

從上色的地方開始水溶。　然後直接水溶陰影處。　繼續回到上方。　水溶色完成

水溶色

 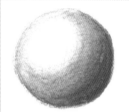

未上色的地方也塗抹水分，以畫弧形的方式溶色直到陰影處。　畫到明亮處，先將筆尖上的顏色擦掉後再塗抹。　水溶色完成

立方體的畫法

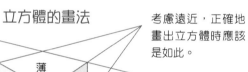

考慮遠近，正確地畫出立方體時應該是如此。

左上方有光源時，上面的顏色最淺，依左、右順序顏色漸濃。

薄
中　濃

水溶色

 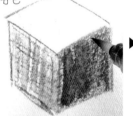

縱向水溶色。呈現不規則感。　水溶色完成

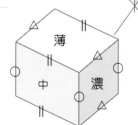

薄
中　濃

此為相對邊平行的畫法（深度不寬廣）。

水溶色

從淡色面開始，每一面都以水溶色。　保留邊緣，面下方確實水溶。　暈染開的地方以面紙輕輕擦拭。　水溶色完成

活用 立體感

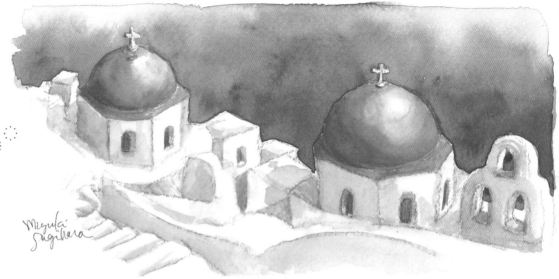

該怎麼以單色表現濃淡呢？

若能理解前一頁所敘述的濃淡原則，這個問題就非常簡單了！不管是「乾畫法」、「乾畫法＋水」、「濕畫法」基本原則都相同。

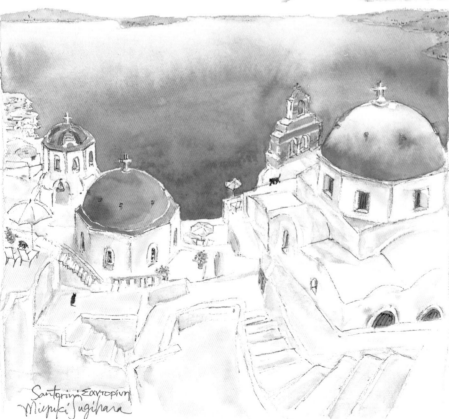

Santorini Σαντορίνη
Miyuki Sugihara

濕畫法的情況下
光影處塗抹水分後，往濃色的陰影處塗去就能和水分暈染混合。陰影處要加入深色時，使用只含水分的筆進行擴散也OK。

應用篇

以單色濃淡為基底，再一點一點追加顏色。

乾畫法 ＋ 水

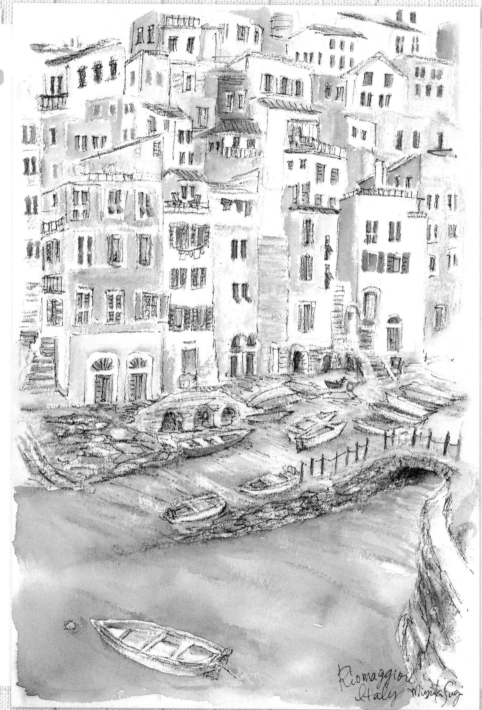

義大利
里奧馬焦雷

整體以乾畫法描繪後，
再以水溶色。只有水面
必須在事後添加充足的
水分。完成後再以茶色
筆畫出線條。

 濕畫法

濕畫法① ★取色的方法

取色的方法

依照取色方法的不同，線條也會產生很大的改變。
試著畫出不同的線條，掌握不同的感覺吧！

細線條

以筆尖取色。

粗線條

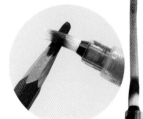

以筆腹取色。

漸層色

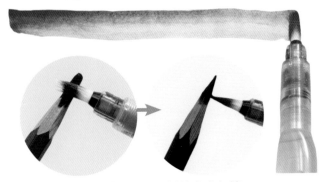

以筆腹充分沾取第
一個顏色。

再以筆尖追加第二
個顏色。

Point

擦拭色鉛筆

取色的過程中，水筆的顏
色會沾染在色鉛筆上，色
鉛筆就會變髒。這時就用
面紙擦拭乾淨吧！

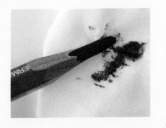

僅靠手腕無法
畫出細長線條

不要描繪細線！！

若以筆描繪細線，
總覺得線條歪歪斜
斜……，怎麼樣才能
畫出筆直的線條呢？

關鍵在筆的角度．
小指．手腕3者！

真的耶！

畫筆雖然是直的，
為什麼總是顫抖，
畫不出長長的細
線……

畫筆直立，
小指頭
也直立

手腕擺定

咻～畫出線條

各種筆法

即使筆法只有些微的不同，也會改變整體的感覺。運用各種不同的筆法，
畫出自己想畫的圖案吧！

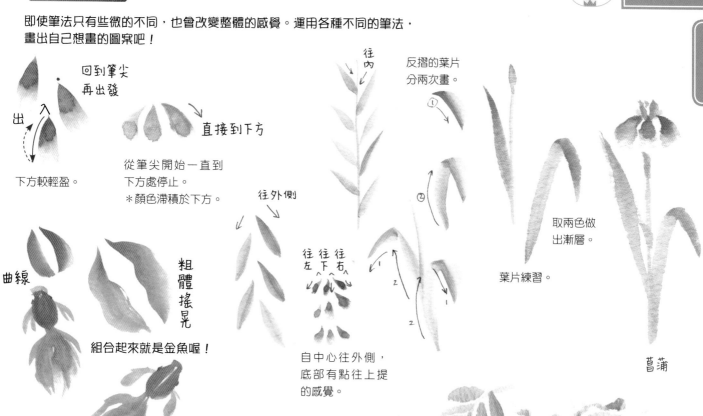

回到筆尖
再出發

出

入

下方較輕盈。

直接到下方

從筆尖開始一直到
下方處停止。
＊顏色滯積於下方。

往內

反摺的葉片
分兩次畫。

①

②

取兩色做
出漸層。

葉片練習。

往外側

曲線

粗
體
搖
晃

組合起來就是金魚喔！

往 往 往
左 下 右

自中心往外側，
底部有點往上提
的感覺。

菖蒲

大
↓
小

大
↓
小

輕快
旋轉貌

紫藤花

濕畫法③　★先熟練水筆的使用方法吧！……基本筆法

DVD收錄

透過
DVD
確認畫法！

1

筆尖取色。

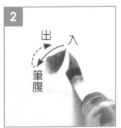

2

出　入

筆腹

筆尖先對著花朵中心，下壓筆腹後，再回到上方。

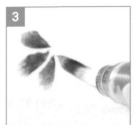

3

邊畫邊將紙張轉成較容易畫的方向，放射狀地畫出花瓣。

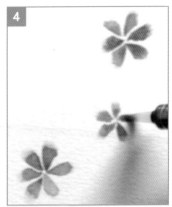

4

視整體均衡狀態追加幾朵花。

只使用兩種顏色！

 125 粉紅色　 167 綠色

以三片花瓣來表現側面的花朵造型。

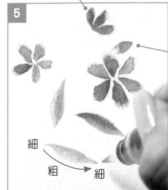

5

細
粗 → 細

葉片起初是細的，中間則壓筆較粗，最後還是以細筆收尾。

細細的畫喔～♪

果然～DVD可以重複播放練習喔！

花蕾以一片來表現，下方留白。

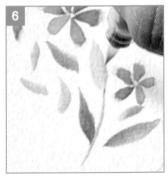

6

如縫合般地在葉片間畫出莖部。

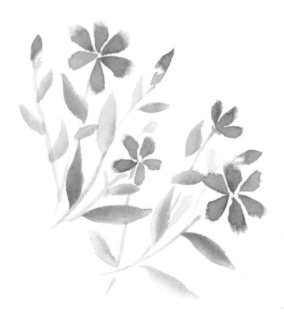

1

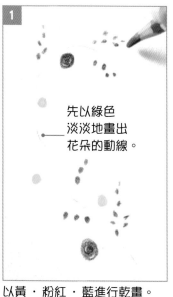

先以綠色
淡淡地畫出
花朵的動線。

以黃・粉紅・藍進行乾畫。

如前頁所述的方法，畫
出筆直的葉片。

2

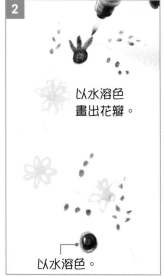

以水溶色
畫出花瓣。

以水溶色。

以水溶色後拉出花瓣。
＊請參照P18

←整體輪廓
為♡形。

↓若圖案偏於一
　端，就能保有留
　言的空間，可作
　為明信片使用。

3

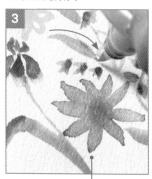

趁顏色尚未乾燥時，花瓣
前端以濕畫法加入粉紅色。

4

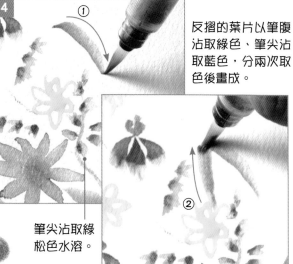

①

反摺的葉片以筆腹
沾取綠色、筆尖沾
取藍色，分兩次取
色後畫成。

②

筆尖沾取綠
松色水溶。

120　107　125　156　167
藍色　黃色　粉紅色　綠松色　綠色

濕畫法⑤　★平筆　　　手製平筆的作法在P21

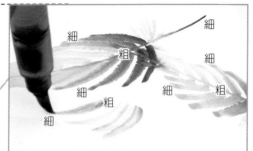

細　　　　細

細

粗　　　　細　　粗

細

細　　粗

細

細

粗

畫粗線的筆，方向90度轉變後就會成為細線。
多畫一些當作練習吧！

小平筆能穩定地畫出筆直的
細線，利用筆的寬幅
也能畫出很棒的層次感喔！

Point

畫筆運行的方
向能改變線條
的粗細！

筆始終都是這個方向

筆尖左右兩端直接沾取不
同的顏色，就能輕鬆地畫
出漸層色！

環狀則分成兩次進行。

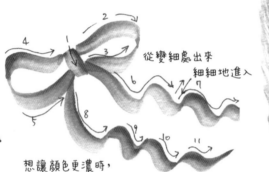

2
1
3
4

5

6
7

8

9
10
11

從變細處出來
細細地進入

想讓顏色更濃時，
可以補足顏色後再繼續畫下去

點右倒到下的感覺

乾燥的
刷子

最後淡化

3　　4

1　　2

左撇子
則反方向

轉動畫紙
畫出的花朵

直筆↓
和
→
橫筆
搭配組合

竹籃圖案

繼續～

逐漸變小

濕畫法

Point

改變畫筆的角度

畫筆橫躺＝粗
畫筆直立＝細

畫筆沾取茶褐色後，通常會讓畫筆橫臥從最前側開始畫起，隨著愈往深處，逐漸地將畫筆直立畫出細線，一直畫到最深處為止。顏色則隨著愈往深處愈淡。如此重複進行，整體顏色會逐漸變濃，圖案也會變得複雜。樹木的畫法也相同。

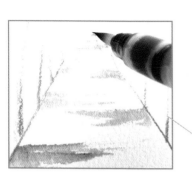

內側：畫筆直立的細線。

中心點

中間：畫筆略微橫臥。

起始點

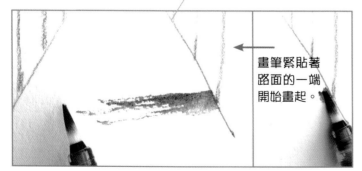

畫筆緊貼著路面的一端開始畫起。

前側：畫筆橫臥的粗線。

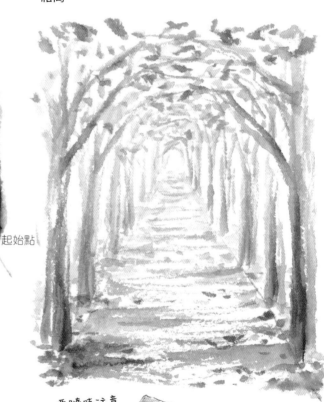

要隨時注意畫筆的傾斜度和濃度喔！

遵命～

這時畫筆要橫臥～
顏色要充足喔～

31

濕畫法⑦ ★暈染法

以濕畫法上色之後，再以濕畫法疊上其他顏色，造成暈染擴散的效果。

基本

濕畫法上第一個顏色。

尚未乾燥時，再疊上其他的顏色。

想要暈染的地方不要過度碰觸，任其自然擴散吧！

Point 根據畫紙不同的濕潤度，改變暈染擴散的方式

過度濕潤時，顏色完全暈染。

木棉豆腐般的濕潤程度，就能暈染得很漂亮。

若過度乾燥則難以暈染。

使用暈染技法畫出悠然的雲朵吧！

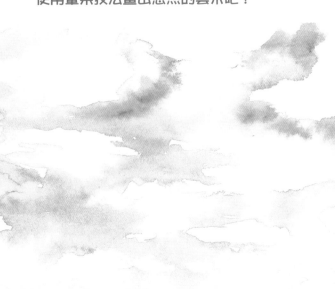

要把握恰到好處的濕潤程度。

120　157

1

先滴落約10滴水，再塗抹使其擴散。

2

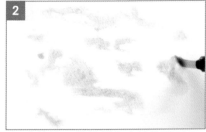

以畫筆沾取調色盤上水溶的藍色後（120），以畫筆暈染並留白。

3

然後再以靛藍色（157）暈染成如絨毛球般的感覺。

4

顏色暈染過度時，可利用面紙吸收多餘的水分。

利用暈染技法畫出可愛的企鵝吧！

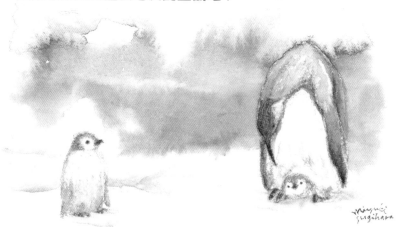

miyuki sugihara

企鵝使用的顏色

 157　 177　 111　107

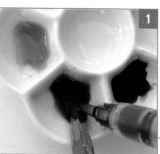

1 調色盤裡先水溶3個顏色
（請參照P8的 **5**）。

 120　 249　 156

乾畫法畫出的灰綠色（172）企鵝周圍滴落4～5滴水珠，再從地平線開始往上塗抹使其擴散。

 172

2

3

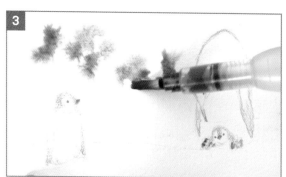

暈染藍色（120）。

4

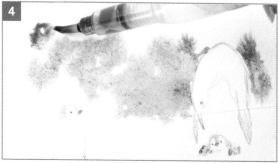

暈染紫色（249）。

將捲起的面紙橫向移動吸取多餘的水分。

5

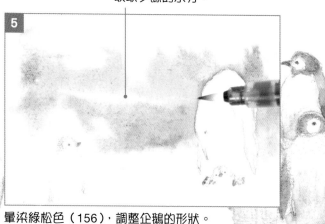

暈染綠松色（156），調整企鵝的形狀。

濕畫法⑧　　★漸層法…混色

描繪「優美夕陽」時該混合哪些顏色？

黃色→粉紅→藍色

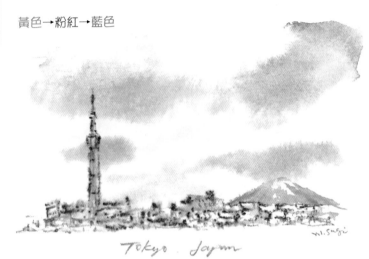

Tokyo Japan

優美的夕陽完成。

黃色＋粉紅

黃色裡加入粉紅色。

▶ ▶ ▶

粉紅＋藍色

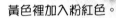

為了避免接觸黃色，請直接
在粉紅色裡加入藍色。

黃色→藍色→粉紅

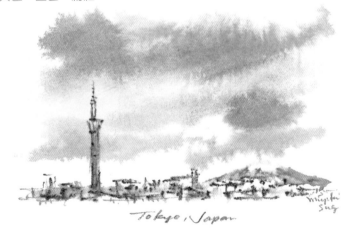

Tokyo, Japan

暴風雨前的不穩定天空。

▶ ▶ ▶

黃色＋藍色（＋粉紅）

黃色裡加入藍色後，
再在藍色裡加入粉紅色。

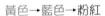

「優美的夕陽」和「不穩定天空」的畫法訣竅！

混合黃色（107）、粉紅
（125）、藍色（120）吧！

仔細觀察不同顏色混合之後的結果吧！

黃色和粉紅色混合之處是橙色、藍色和粉紅色混合之處是紫色，不管哪一種都很漂亮喔！

相對於此，黃色和藍色混合之處則是帶灰的綠色。舉例來說，即使這是漂亮的綠色，但因為天空並沒有綠色，當然就會覺得怪怪的……

因為使用的顏色不同，感覺也會有所變化，所以各種顏色都試著混合看看吧！

黃色＋粉紅

黃色＋藍色

藍色＋粉紅

粉紅＋黃色＋藍色

顏色混合愈多會愈容易渾濁。

Point

藉由水分任其自然混色。以畫筆碰觸混合是導致失敗的原因！

兩端略微暈染，此時藍色接近黃色也OK！

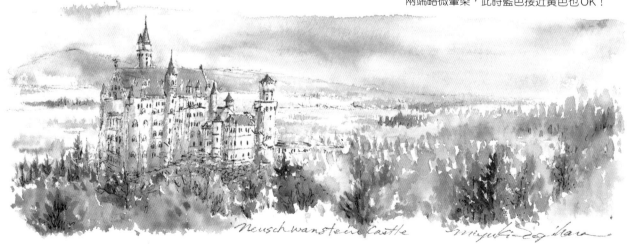

Neuschwanstein Castle miyuki ogihara

濕畫法

1 淡色

水溶成淡色的狀態
※參照P8的 5。

以淡色畫出花灑的形狀。

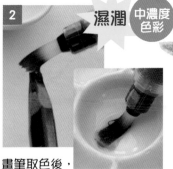

2 濕潤 中濃度色彩

畫筆取色後，
在調色盤中混合成中濃度
的色彩。

趁著尚未乾燥時，暈染在淡
色的陰暗部分。

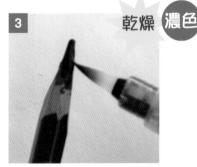

3 乾燥 濃色

乾燥後，直接自色鉛筆上沾
取濃色。

接著描繪細節處和輪廓。

應用於畫蘋果時

以淡色畫出形狀。

趁著尚未乾燥時，
加入中間色。

乾燥後，再加入
中濃色調。

加入濃色。

透過濃淡的表現，試著畫出各種不同的物品吧！

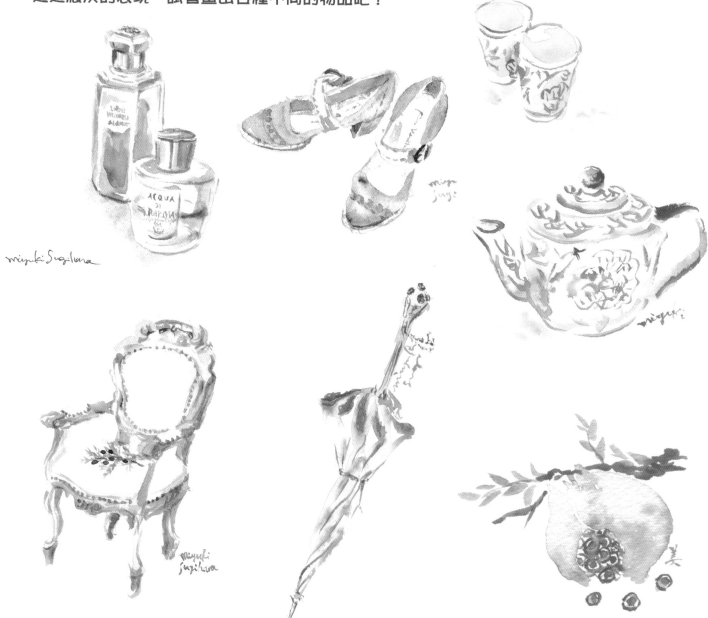

濕畫法 ⑦ 濕畫法 ⑩　★留白法

將P36中所介紹的「淡色」「中色」「濃色」，
分開應用練習篇。

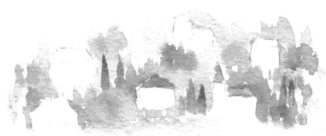

三角屋頂和白色房屋彷彿童話
故事般可愛。
感覺輕輕鬆鬆就能完成！

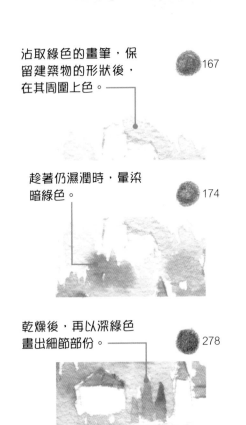

沾取綠色的畫筆，保
留建築物的形狀後，
在其周圍上色。　167

趁著仍濕潤時，暈染
暗綠色。　174

乾燥後，再以深綠色
畫出細節部份。　278

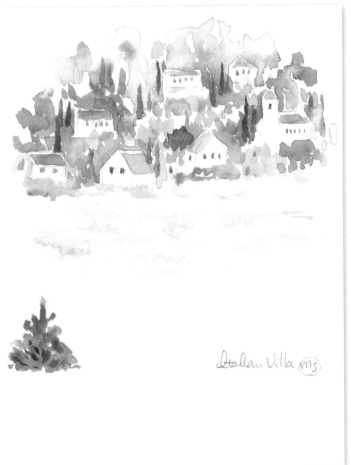

Italian Villa MS

簡單的線條非常方便。不管配置在明信片上下左右的哪個位置，
就算放在角落也很可愛！

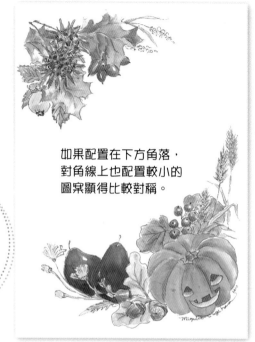

如果配置在下方角落，
對角線上也配置較小的
圖案顯得比較對稱。

較沉重的
東西配置在
下方感覺上
較為穩定

彷彿圍繞著明信片般，
植物前端往內側畫出弧
度（直式）。

彷彿圍繞著明信片般，
植物前端往內側畫出弧
度（橫式）。

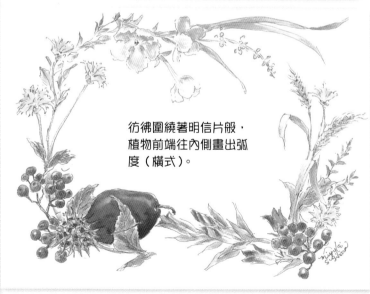

乾燥後使用的「洗白」

塗水。

以面紙按壓吸水。

失敗時修正用

白色的表現

光影的表現

洗白之後，再加入黃色以表現光亮感。

不同的白：你喜歡哪種月亮？

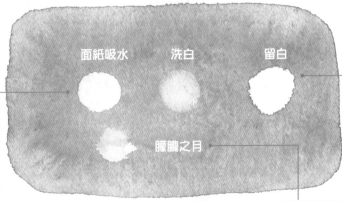

面紙吸水　　洗白　　留白

矇矓之月

請先在月亮位置處上蠟後再塗抹天空的顏色。

▼趁著仍濕潤時▶

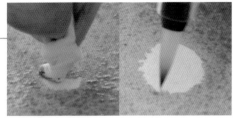

將面紙扭成細條狀後，輕輕按壓吸收多餘的顏料並調整形狀。

以面紙輕輕按壓局部吸收水分。

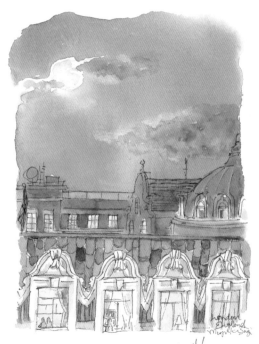

South Kensington
Moon Light

意外形成的圖案
也令人驚喜喔！

【噴濺法】

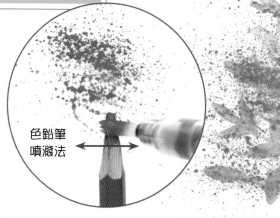

色鉛筆
噴濺法

水筆只要對著色鉛筆成直角移動就OK（輕壓水筆就能呈現濕潤的狀態）。

噴濺後的畫紙上，再以濕畫法描繪葉片。

透過各種技巧在紙張上完成圖案後，再拼貼起來。

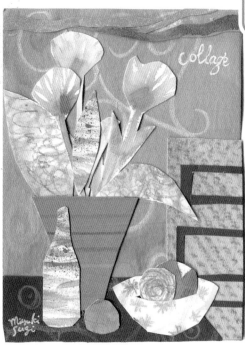

collage

【吹畫法】

以充分出水的水筆溶解色鉛筆，形成有顏色的水珠。

以吸管吹動水珠使其移動。

形成直立的樹木，再試著追加地面和鳥兒吧！

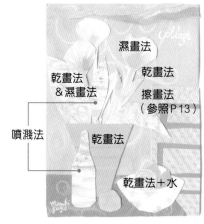

collage

濕畫法

乾畫法
＆濕畫法

乾畫法

擦畫法
（參照P13）

噴濺法

乾畫法

乾畫法＋水

41

濕畫法 7 濕畫法⑬ ★呈現透明玻璃質感

「雖然很想畫玻璃容器，但到底該畫什麼顏色，真是令人疑惑啊……」常有人煩惱地詢問我該如何是好。雖然有些玻璃本身就具有顏色，但基本上玻璃的顏色都是由映照在玻璃上的物品所形成。這裡，就讓我們來看看過程吧！

請和照片比較看看，就能明白並非所有一切都必須精準地畫出來

哪裡的光？

上？

側面？

我喜歡從下方可以看見水面上方的光喔！♡

因為視覺角度和背景顏色會因觀賞的角度不同而改變，請選擇自己喜歡的畫面角度吧！

① 塗抹色塊。
② 決定明亮處（光／留白處）。
③ 塗抹陰暗處。
④ 將③後帶有淡淡餘色的筆塗滿玻璃。
⑤ 整體塗上玻璃表面的顏色（若無法決定時，可使用下列建議的顏色）。

突出於玻璃杯外的植物要大膽地使用更濃的色調，來強調玻璃的通透感。

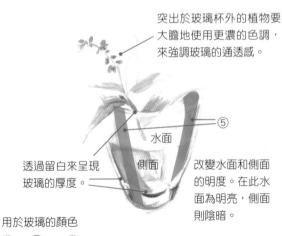

⑤

水面

側面

透過留白來呈現玻璃的厚度。

改變水面和側面的明度。在此水面為明亮，側面則陰暗。

用於玻璃的顏色

172　177　157

②

水面
橫面
底部

③

①

我自己也很喜歡畫玻璃，且經常放入不同的小色塊作為裝飾。常想著：「如果真有這樣的玻璃容器，我也很想要啊……」。這是為了設計手提包而畫出的圖案。

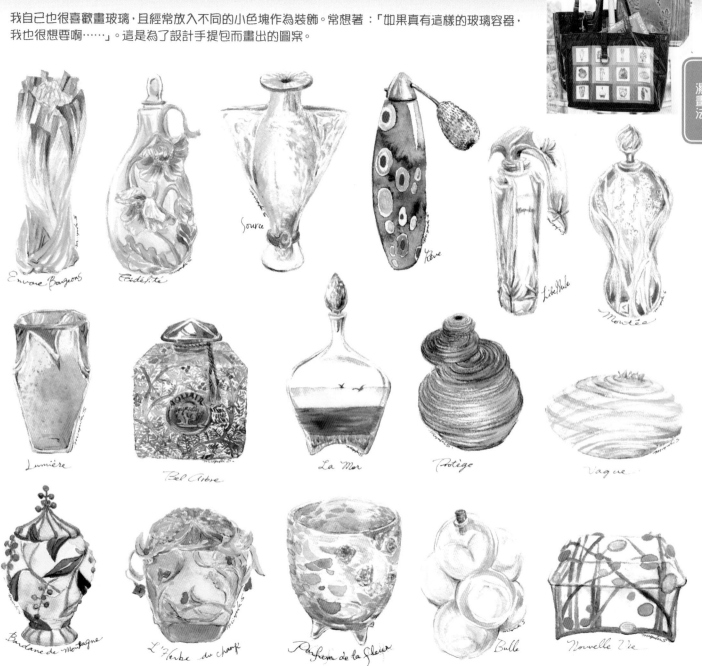

Envoie Bourgeons

Fidélité

Source

Rêve

Libellule

Montée

Lumière

Bel Arbre

La Mer

Protège

Vague

Bardane de Montagne

L'Herbe du champ

Parfum de la Gloire

Bulle

Nouvelle Vie

43

in ITALY

在St.Margherita Ligure（聖馬爾蓋里塔利古雷）買羅勒醬。

這是定期舉辦的「跟著杉原美由樹的素描之旅」。這次要和各位一起享受義大利素描之旅！

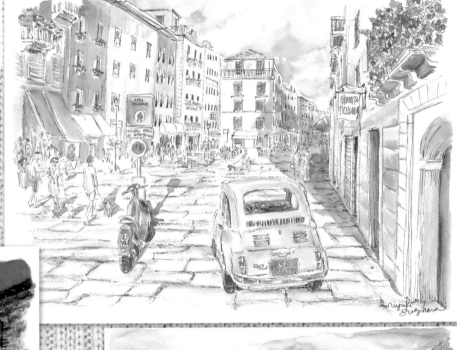

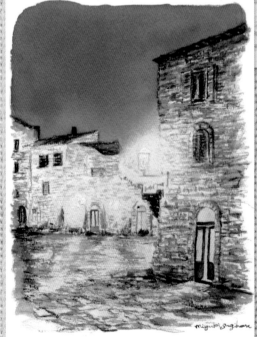

光的部分經過洗白技法後，再追加黃色（參照P40）。

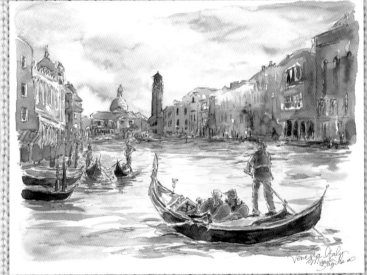

Venezia（威尼斯）
使用漸層法（P34）、糊化法（P48）。

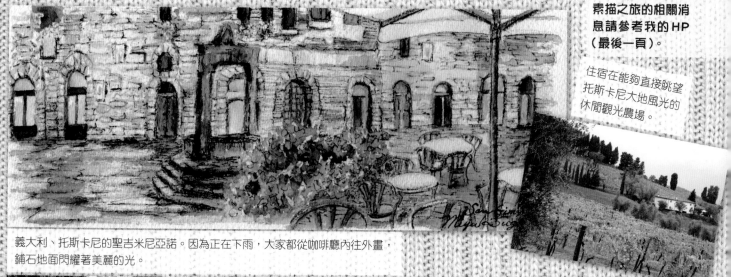

素描之旅的相關消息請參考我的 HP（最後一頁）。

住宿在能夠直接眺望托斯卡尼大地風光的休閒觀光農場。

義大利、托斯卡尼的聖吉米尼亞諾。因為正在下雨，大家都從咖啡廳內往外畫，鋪石地面閃耀著美麗的光。

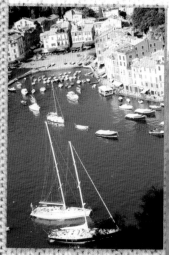

非常喜歡的五鄉區（五漁村）之一的 Vernazza（韋爾納扎）。

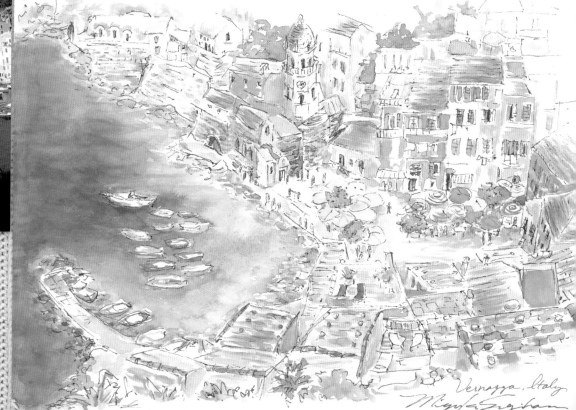

輝柏嘉・創意學院
和　模糊畫法

我也愛用的色鉛筆製造大廠「Faber-Castell academy」。
這家公司位於德國紐倫堡郊外地區，一個被稱為斯坦因的
小城市裡，囊括Faber-Castell所有的機構及工場、可愛的
餐廳或小店、教會等。在遷移至工場上方的新academy，
也第一次在這裡參加講座（不是水彩色鉛筆的講座／聽講
座事前必須接受審查）。我是參與了抽象畫法的講座。這
次所應用的"半模糊技法（P50）"就是以在此學習的內
容為基礎。我也努力思考要如何才能將這個連自己也意想
不到的結果運用在作品裡，結合這偶然之下的產物。我向
Mr.Horstmann學習基本的光影技法，同時AQUAIR的所
有學員也都是我的恩師。課程中使用了木炭、油畫蠟筆、
石墨、膠捲等素材。對學員來說，這些都充滿了刺激感，
所以大家有志一同地說「一定還要再去！」，並且已著手
規劃著下一次的旅行了。

紐倫堡的街道。

飯店前的大馬路。能看見
馬路盡頭有兩座尖塔的聖
塞巴鐸斯教堂的紐倫堡。

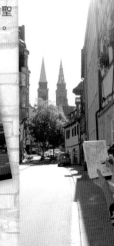

在房間內素描德國的
世界遺產——班堡
（Bamberg）。

Hotel Elch
Germany

Miyuki Ogihara

46

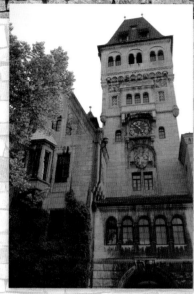

Faber-Castell 城。

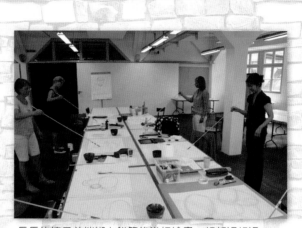

長長的棒子前端綁上鉛筆後進行繪畫。想都沒想過……

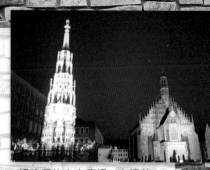

紐倫堡的中央廣場。左邊的
建築物是美之泉、右邊是聖
母教堂。

與改變我人生的
Mr.Horstmann
及其他成員。

我也嘗試挑戰！

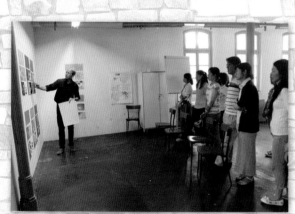

參加旅行的我的學生們。在 Faber-Castell 的協助下，接
受了一堂特別指定的「炭畫（木炭）」課程。

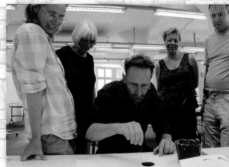

使用肥皂泡教導畫畫。中間者為
老師。周圍是和我一起上課的藝
術家們。

＊輝柏嘉 · 創意學院（Faber-Castell AKADEMIE）德語
http://www.akademie-faber-castell.de/akademie-faber-castell-studium-
ausbildung-jugendkunst.html

模糊畫法① ★畫出夢幻般的花朵

噴霧

1

建議香水用的噴霧器

1　以乾畫法畫出花朵輪廓。

2　以噴霧器噴灑水霧，紙張反拿不至於滴水的程度，讓色鉛筆自然溶色。

3　只有花朵周圍以濕畫法上色（上方為明亮顏色，下方為暗色）。

172

140

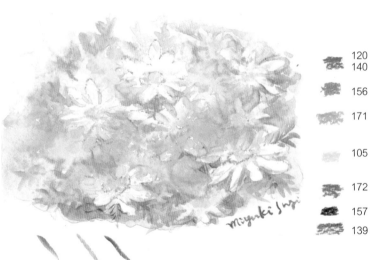

以濕畫法追加線條

miyuki sugi

	120
	140
	156
	171
	105
	172
	157
	139

4　花瓣周圍以濕畫法顯色。

5　以濕畫法追加線條及花朵陰暗的部分。

以水溶色的部份能形成夢幻般的氛圍。

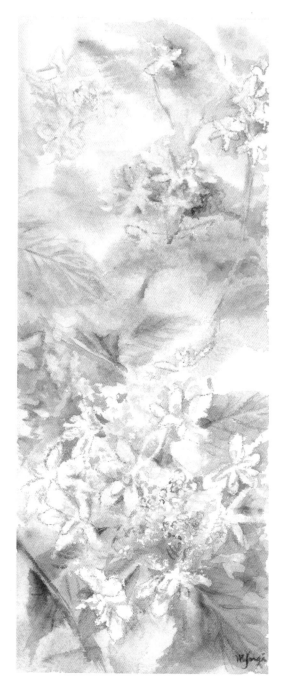

利用噴霧技法
製造出夢幻風景的
『模糊畫法』，
一定要試看看喔！

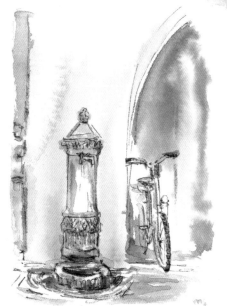

欣賞義大利之旅所畫
的作品時，腦海中就
會浮現成員們當時認
真作畫的表情。

並非噴水的瞬間，而
是等到顏色溶出之
後，再視實際情況需
要，追加噴水。朋友
送的噴霧器禮物是非
常好用的利器。

St. Manghelita Ligra

49

模糊畫法 **模糊畫法②** ★ 金屬色 **半模糊畫法 羅滕堡** *Rothenburg*

DVD收錄

透過
DVD
確認畫法！

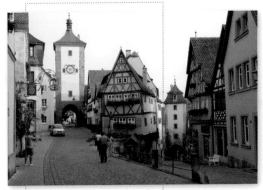

描繪範圍

保留中世紀街景的德國羅滕堡

1

喝過的紅茶包塗抹明信片後使其乾燥，收集起來日後使用非常方便。

※ 這裡所使用的紙張是 Wirgman 水彩紙

以面紙將多餘的紅茶吸乾，就不會留下痕跡。

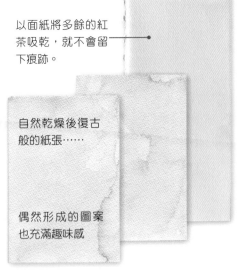

自然乾燥後復古般的紙張……

偶然形成的圖案也充滿趣味感

2

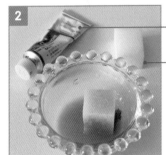

水粉畫（不透明水彩）
「亮金色」
※ 詳情請參照 P60
高科技泡綿
※ 詳情請參照 P72

將亮金色溶於水中，再將高科技泡綿浸漬其內。

使用顏料充分滲透的高科技泡綿畫出格子狀，上色處會產生閃亮感。

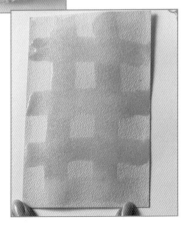

3

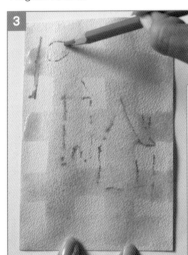

以焦茶色畫筆描繪建築物。訣竅在於不用流暢的連續線條，而是由許多斷斷續續的線條組成。

 177
焦茶色

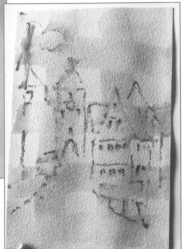

濕潤處的線條會溶出，形成模糊的感覺。

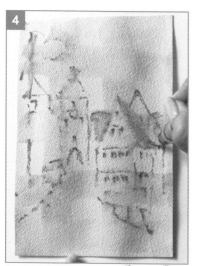

4

紅磚色中加入橙色，為屋頂上色。

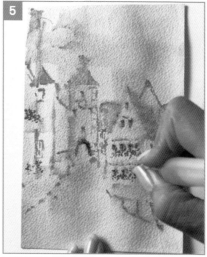

5

以乾畫法的兩種紅色和暗綠色畫出花朵，再以水溶色。

190 紅磚色　　115 橙色

225 暗紅色　　219 紅色　　174 暗綠色

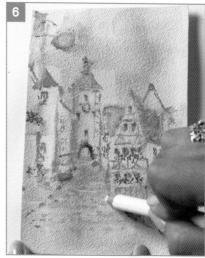

6

177 焦茶色

180 茶色

157 靛藍色

115 橙色

陰影和招牌‧車輛使用靛藍色或焦茶色、鋪石馬路使用靛藍色或茶色，以白色DERMATOGRAPH油性筆（參照P65）和橙色乾畫筆修飾後即可完成。

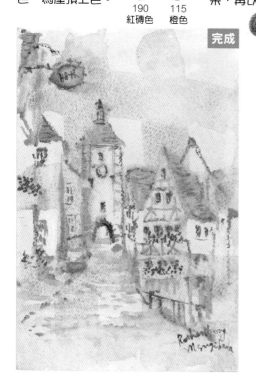

完成

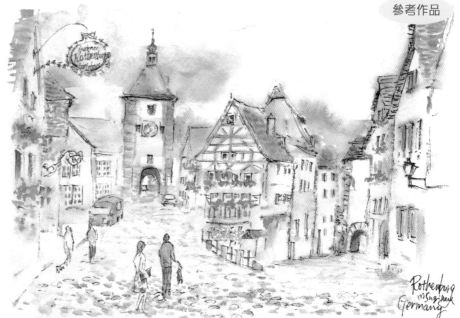

參考作品

試著畫出整張照片吧！

51

鹽畫法

在鹽裡畫出美麗的夜空吧！

1 調色盤裡充分溶解色鉛筆。

2 將溶解的色鉛筆水滴在畫紙上。

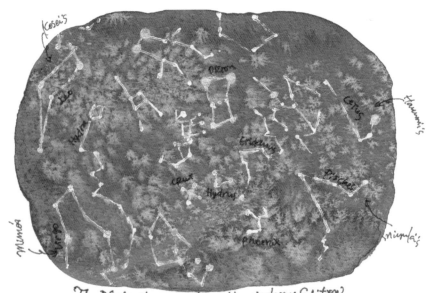

The Night Sky Southern Hemisphere Edition

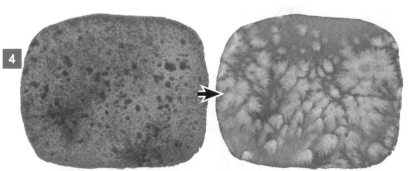

3 以畫筆將色鉛筆水塗抹擴散開並調整形狀。

4 手指捏一撮鹽（天然鹽）散落地撒下。

靜置一會兒之後，撒下的鹽會自然地形成美麗的圖案。

失敗的確認重點

* 顆粒狀的天然鹽？

* 水分是否充足？

* 底色是否為深色？（顏色太淡則不易辨識）

多挑戰幾次，掌握感覺才是重點！

5 乾燥後以手輕輕抖動紙張讓鹽散落後，再以白色中性筆（參照P65）描繪星座。

面紙是方便的畫材

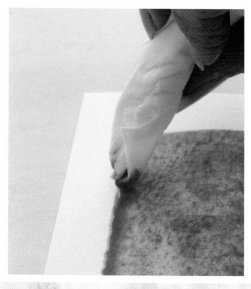

水分過多的地方，可以將面紙扭轉後輕輕地吸取水份
「哇！水分太多了啦～」這種緊急時刻能補救的素材就屬面紙了！

而且，趁著仍濕潤時，以面紙輕輕按壓就能製造留白的效果（參照P40）。

若能簡單地吸取過多的水份，就能更自由自在地表現水彩色鉛筆。

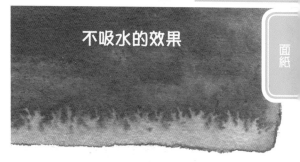

不吸水的效果

面紙

水分過多的地方若不吸水直接擱置時，邊緣會產生意想不到的圖案，就算放任不吸水，也能形成很特別的效果。

將日本和紙或紙巾等染色吧！

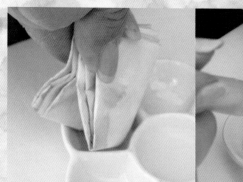
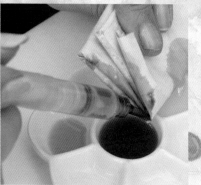

顏色在調色盤裡充分溶解後，讓日本和紙或紙巾等充分吸收水分後折疊，將折疊角浸清顏色。

以畫筆上色。展開後就成了簡單卻可愛的紙張！（●圓點之後再以乾畫法完成）。

擦拭紙也可以、餐巾紙也可以……總之，盡情嘗試看看吧！

合成紙（repel paper）

什麼是合成紙？

合成紙光滑的質感，色鉛筆不但能容易上色，也能漂亮地發色。因為具有不吸水的特質，就算用水沖洗也能洗得乾淨，因此可以再次修正重畫。

YUPO是「repel paper」的商品名稱，uematsu美術材料店（涉谷）販賣中

《YUPO詢問處》
YUPO股份有限公司
http://japan.yupo.com

左側是在"日本"販售的YUPO
右側是在"美國"販售的YUPO

在美國的教學研究會中，藝術家朋友推薦的好物。

海水塗好顏色待其完全乾燥後，再以溼潤的棉花棒磨擦，顏色就能脫的很乾淨。留白處也能以乾畫法或溼畫法加入其他的顏色（在此使用黃色筆乾畫法＋水）。

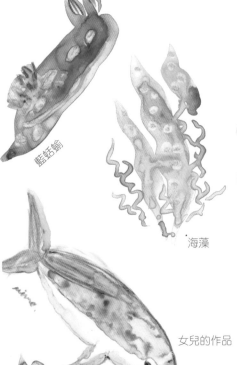

藍蛞蝓

海藻

水母

女兒的作品

黃藍背扇尾鰺

美洲鷩　kosei

兒子的作品

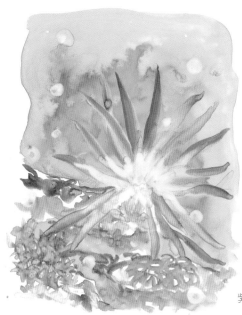

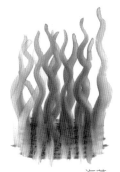

海藻

貝類

海天使

紫花海葵

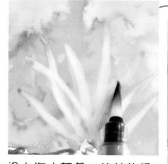

塗上海水顏色，待其乾燥
後，以水筆沾溼做出白化
效果。

去色留白處以溼畫法塗上
粉紅色。

蜘蛛蛞蝓

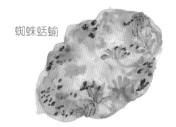

海藻

以白色中性筆描繪後，再以
乾畫法上色（參照P65）。

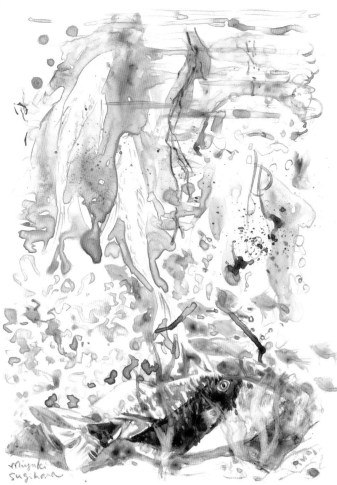

 保鮮膜 廚房保鮮膜 使用保鮮膜 Good！ 水畔之美

＊DVD中同時收錄了水面和樹木的畫法。不管哪一種畫法都OK（DVD中使用了高科技泡綿）

DVD收錄

透過
DVD
確認畫法！

1

156
綠松色

調色盤裡水溶充
足的色鉛筆顏色。

不致過度吸水的畫紙較佳，
建議使用ARUDEBARAN版
畫紙。

2

水面塗滿。

3

趁畫紙仍濕潤時，水筆沾
上綠色暈染。

167
綠色

4

再暈染藍色。

120
藍色

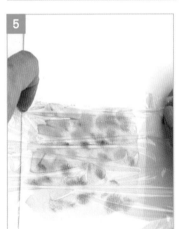

5

趁畫紙仍濕潤時，覆蓋已經抓
出皺摺的保鮮膜。

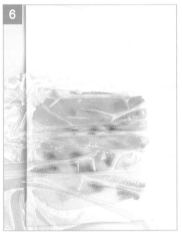

6

手指調整保鮮膜皺摺。顏料會
滯積在保鮮膜處，皺摺處會產
生留白現象，顏色也會混合成
自然的色彩。

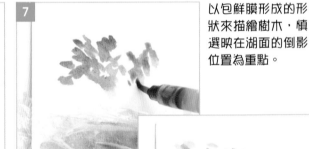

7

以包鮮膜形成的形
狀來描繪樹木，慎
選映在湖面的倒影
位置為重點。

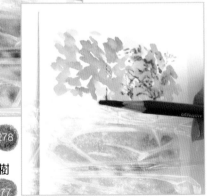

濕畫法畫
葉片。 167 278

乾畫法畫出樹
木的枝幹。 177

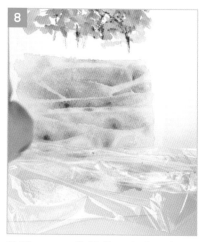

8

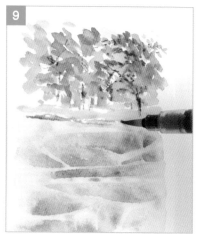

9

 168 177

10

搭配上方樹木的位置，畫出映照在水面的樹木枝幹吧！避開保鮮膜皺摺留白的部份。

177

約等5～10分鐘後，在完全乾燥前，輕輕地將保鮮膜撕下。

畫出地面。

參考作品

即使同樣的畫法，也會因為紙張種類及水分、顏料的濃度而產生不同的效果，非常有趣！左邊是依照書中的順序完成，右邊則依照DVD介紹的順序完成。有些意想不到的效果也很棒喔！

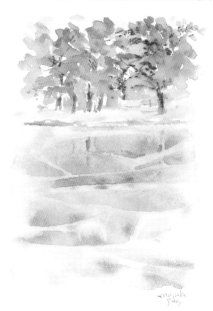

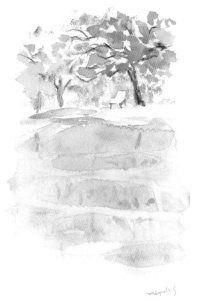

位於義大利中部巴頓的小河風景

叉子也很常用在描繪羊角
麵包或標籤紙喔！

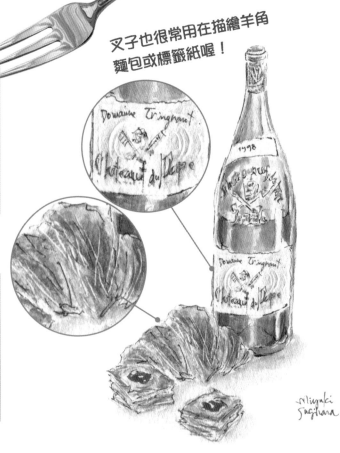

1

先以乾畫法畫出線條後，再
以水筆描摹，使其略微水溶。

2

和屋頂線條同一方向，以叉子
用力畫出線條。

3

以乾畫法橫向畫出線條，此
時叉子畫出的線條會出現白
痕的效果。

4

數個不同顏色重疊交錯，能呈
現古樸的感覺。

5

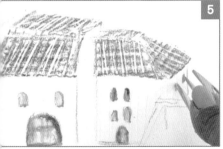

牆壁則以叉子畫出縱向的線
條。

6

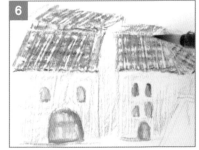

牆壁塗上淡淡的陰色後，隨意在各
處輕輕地水溶。

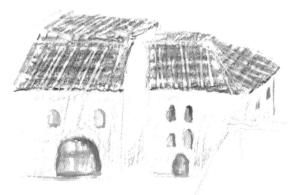

歐洲古老街道的建築物完成

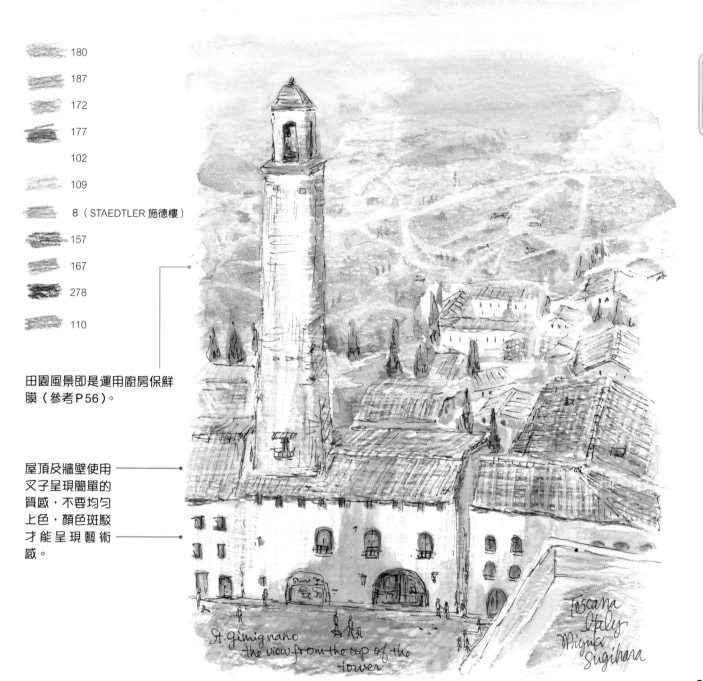

180

187

172

177

102

109

8（STAEDTLER 施德樓）

157

167

278

110

田園風景即是運用廚房保鮮膜（參考P56）。

屋頂及牆壁使用叉子呈現簡單的質感，不要均勻上色，顏色斑駁才能呈現藝術感。

St. gimignano
the view from the top of the tower

Toscana
Italy
Miyuki
Sugihara

金・銀・金屬色

✦閃閃✦ 發亮喔！

因為水彩色鉛筆的金・銀色不太能顯現效果，所以特別推薦好賓牌（HOLBEIN）不透明水彩的「閃亮金」、「閃亮銀」。另外還有珍珠白喔！
這裡就用閃亮銀和牙刷來描繪竹子吧！牙刷一定要選擇使用過的舊牙刷喔！

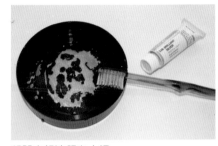

將閃亮銀溶解在水裡。

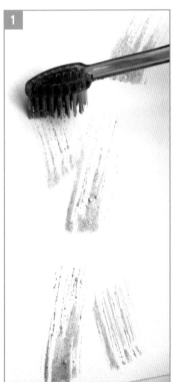

以牙刷斷續地畫出交錯的兩條線。

以水筆沾取閃亮銀畫出竹節及竹枝。

再畫出綠色竹葉。

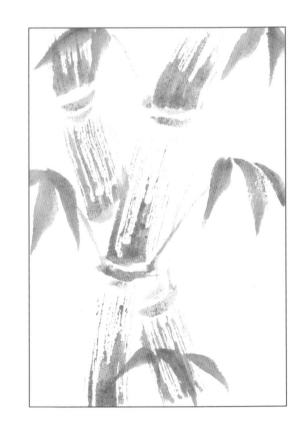

▲ 竹子混合了金色和銀色

▲ 一部分葉片使用金色

初春のおよろこじ申しあげます

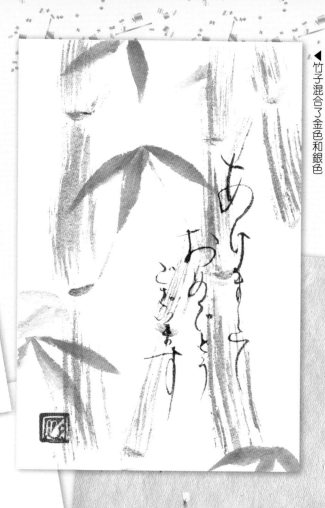

▲枝條的一部分塗上金色▶

橡皮擦

道路和山羊以橡皮擦去色留白。

以美工刀將橡皮擦切成容易使用的大小。當橡皮擦的角度磨圓了之後,可以再做出切角。

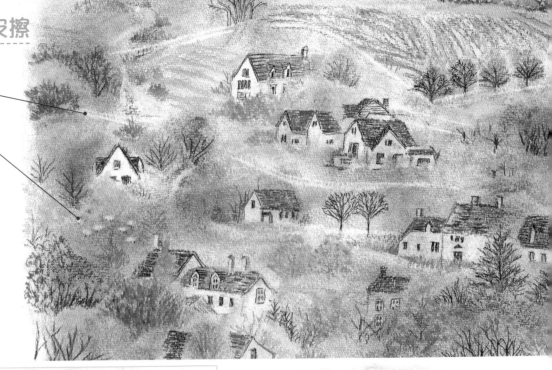

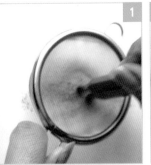

隔著濾茶網(參照P78)畫在紙上。

以手指將粉末塗抹擴散開來,使其定色。

山羊以橡皮擦的角角去色留白,再以乾畫法調整形狀,並畫出臉和腳。

道路則以橡皮擦的寬邊橫向移動,一點一點擦掉顏色留白。

濕畫法白化

「要避開動物在周圍上色是一件不容易的事情⋯⋯」
是否你也這麼想呢？
事實上，以水溶解的色鉛筆也可以用橡皮擦去掉喔！

草類或毛髮
去色留白後，
再以水筆沾取
色鉛筆上色

眼睛部分請參考
Technique 12（P22）

橡皮擦

首先

在調色盤裡水溶
色鉛筆（參照
P8- 5 ），整體
塗上烏賊色

去掉茶色

使用橡皮擦的角
角，如畫圓般地
輕輕去色。
※橡皮擦角度磨
圓之後，再做出
切角吧！

小野鴨出現！

此處添加
草或毛

畫小狗也使用相同的技法

63

白化法

粗細各異

貼上紙膠帶後再著色，待其乾燥只要撕下，黏貼處就會呈現白化效果。

因為紙張本身紋理的走向，關係著撕下後美觀與否。所以，先從兩端慢慢各撕下一點，確認哪一端較容易撕之後再進行。

因為膠帶具有區隔的作用，每一區塊可以塗上不同的顏色，視覺上非常繽紛。

紙膠帶　　　撕下膠帶之處

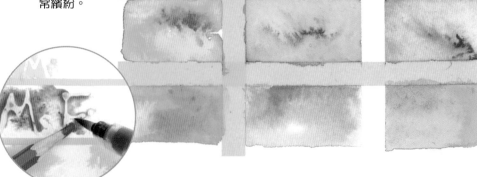

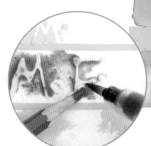

色鉛筆直接放在紙張上，邊出水邊溶解也很簡單！

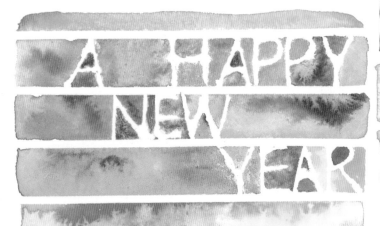

▲文字部分則使用水彩畫用液（參照P66）。

蠟燭

以白色油性畫筆畫完後，再重疊色鉛筆。然後以濕畫法塗抹。乾燥後塗上白色看看吧！

就算DERMATOGRAPH油性筆或蠟燭效果不理想，乾燥後也能以水筆擦拭乾淨喔！

沾水的棉花棒

白色還是紙張原有的白色最理想！若有困難時，這些東西也能加以利用。因為蠟燭是透明的，先上底色後再塗抹也很好。

DERMATOGRAPH 油性筆

白化法

修正顏料（Muse）

白色中性筆（三菱 Uni-ball Signo）

水彩色鉛筆

筆狀修正液（Pentel）

修正液

DERMATOGRAPH 油性筆

DERMATOGRAPH 油性筆

修正顏料 (Muse)

薄塗的蠟燭 ❶

油性筆之後

不透明水彩

蠟燭

水彩色鉛筆

不透明水彩 不透明白色

不易上色

蠟燭 ❷

白色中性筆

以白色中性筆在潔白光滑的紙張上留下訊息吧！建議使用照片列印紙、明信片用紙

好期待啊～

灑下粉末磨擦後，眼前就會浮現祝福語喔！

蜻蜓：idea by M.Takeuchi/ teamAQUAIR

❶❷是依照橙色→蠟燭→茶的順序上色。因為❶是薄薄一層蠟，所以花朵內塗抹茶色。因為❷的蠟質塗抹較確實，所以能明顯呈現白色。

撒上色鉛筆粉末時，使用濾茶網（參照P78）。

令人愉快的驚喜卡片！

65

白化法

白化法③

★MASKING INK（水彩畫用液）…筆狀可撕型

塗抹 MASKING INK（水彩畫用液）之後，就算上面塗抹顏色也能使其白化，比起不上色的留白更簡單！

上：Holbein・淡粉紅色
不易乾燥／容易描繪細緻之處

下：Schmincke・水藍色
容易乾燥／水藍色易見，建議視力不佳者使用

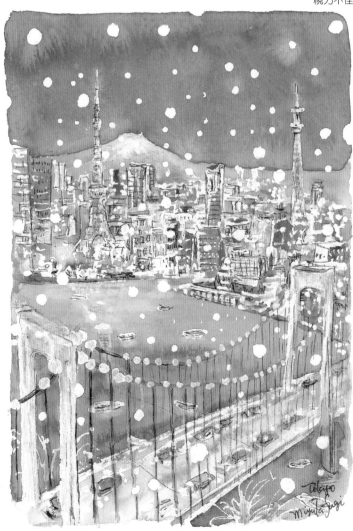

雪花：Ⓐ 方式

1 想要留白只要塗上 MASKING INK 後，待其乾燥即可。

2

天空上色。就算塗抹在 MASKING INK 上面也 OK。

3 顏料乾燥後，磨擦後即可撕下

★撕下的方式有兩種（依個人喜好）

Ⓐ

手指如繞圈般搓下

以手指磨擦後撕下
→白色邊緣很鮮明。

Ⓑ

以橡皮擦撕下
→因為白色周圍變淡，能給人自然柔和的感覺。

⚠ MASKING INK 凝固變硬時，若勉強硬擠，可能會爆破噴濺出來，若沾到衣服則洗不乾淨。此時可取下前端，以牙籤等細物疏通硬塊後，再重新裝上即可。在 MASKING 之後所用的畫筆，以肥皂或熱水就能清洗乾淨。如果筆毛凝固硬化時，可以這樣試看看喔！

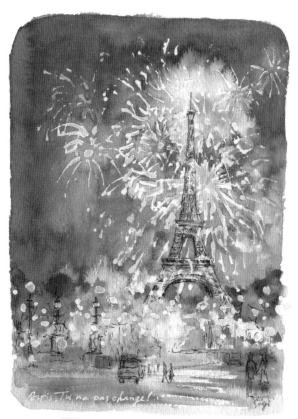

煙火：**A** 方式

白化後的煙火添加繽紛色彩。

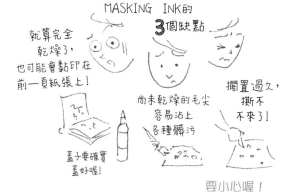

MASKING INK的 **3**個缺點

就算完全乾燥了，也可能會黏印在前一頁紙張上！

蓋子要確實蓋好喔！

尚未乾燥的毛尖容易沾上各種髒污

擱置過久，撕不不來了！

要小心喔！

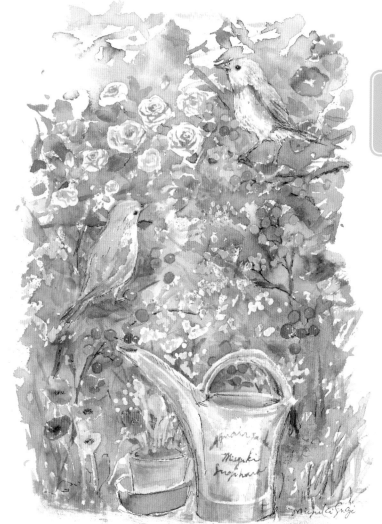

白化的花朵上添加色彩。　花朵：**B** 方式

白化後再添加其他顏色，能更加擴展可表現的範圍！

白化的地方添加顏色時，不要全部塗滿，保留些微的白色是訣竅！

關於顏色　★混色及感覺

混合色彩

色鉛筆可以透過混色調出自己喜歡的顏色。而且，
透過自創的顏色能呈現出不同的感覺。你想要混合
什麼顏色呢？

一般我們所看見的東西中，已經包含了所有的顏色的
訊息。但若想要畫出獨特的作品，不使用一般原有的
色彩時，就可以自創新色。依照自己所要傳達的感覺
或訊息來調配顏色。在這裡我們就來練習變換顏色，
這可是一門創意的課程喔！

色鉛筆套組的顏色各有不同。自己動手混合看看吧！

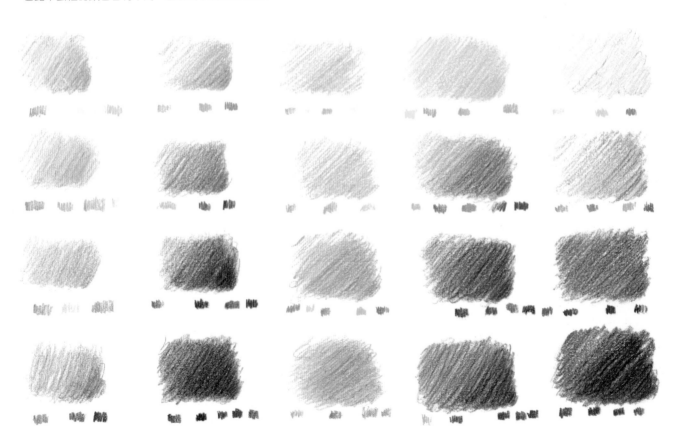

想要完成什麼樣的感覺呢？

顏色是有表情的。先想想自己想要完成什麼感覺的作品吧！如果沒有什麼概念，就選擇自己喜歡的顏色為主。

Lesson

暖色 ←——————————→ 冷色

亮色

SOFT
baby

sweet pastel pure

cute natural elegant

Vitamin moderate casual

WARM dinamic smoky modern COOL

romantique earth sharp

classic Dandy

formal

HARD

暗色

憑感覺調製顏色，
混合各種顏色。

這是練筆兼色彩創作的課程。參考這幅線條畫以筆描繪後，自由發揮地塗上顏色吧！
下一頁就是我的學生們練習時所畫的房間風貌。

一條一條分開畫線吧！

以線條
來表現
堅硬
或柔軟！

側面看到的
沙發鈕釦

正面看到的
沙發鈕釦

柔軟的感覺

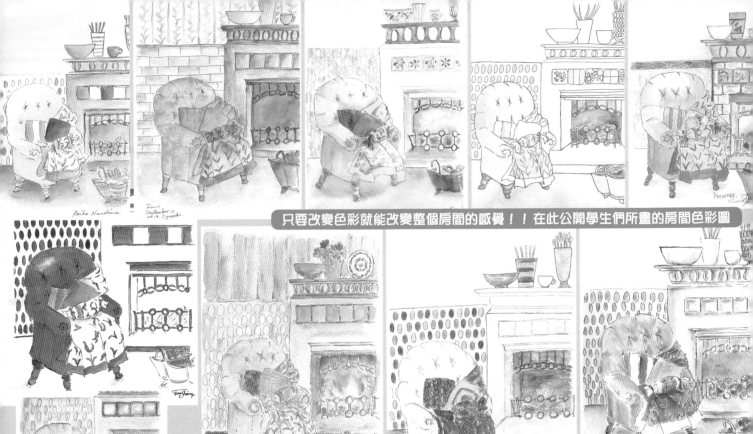

只要改變色彩就能改變整個房間的感覺！！在此公開學生們所畫的房間色彩圖

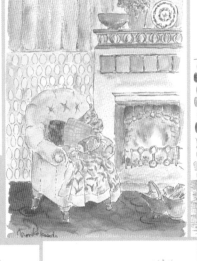

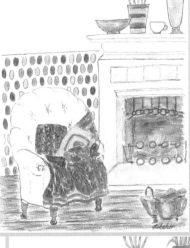

70

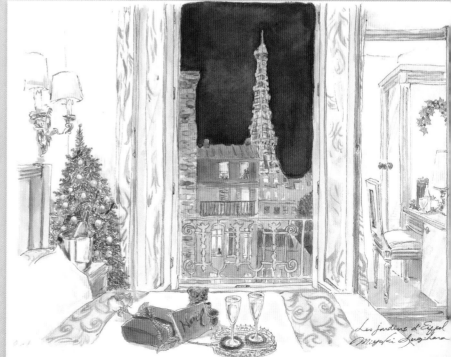

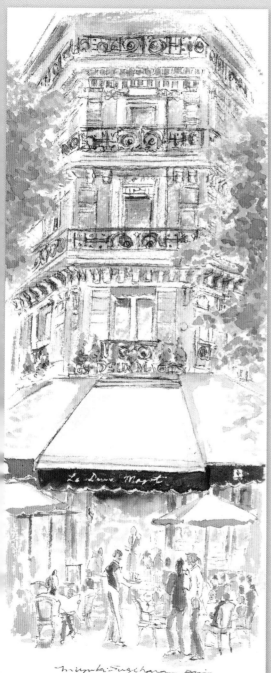

顏色和感覺

法國的藝術
商店

聖誕夜子時
的禮物

▶混合憂鬱系・色調而成

◀改變同色系・色調（彩度）

▶限定色・聖誕色＋藍色系

高科技泡綿

高科技泡綿① ★什麼是高科技泡綿？

「高科技泡綿」＝「神奇泡綿」

切割高科技泡綿

以手指固定住泡綿，將其切割成四方形狀吧！將美工刀的刀刃拉長，一氣呵成地切下，斷面呈水平即可。切好後備用非常方便。

真的是清潔用具！

亮晶晶～

高科技泡綿基本上不是畫材，而是杉原獨創的方式，在此，也對畫材店的老闆們說聲抱歉喔

這也是濾茶用的喔～

AQUAIR original

＊四角的邊＊

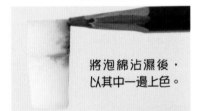

將泡綿沾濕後，以其中一邊上色。

縱向（垂直）移動（粗線）。

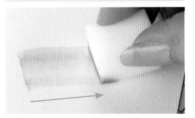

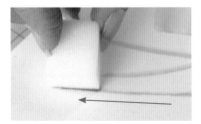

橫向（平行）移動（細線）。

＊四角的角＊

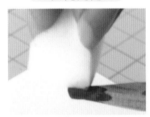

將泡綿沾濕後，以其中一角上色。

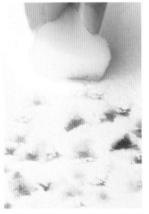

一點一點地上色（房狀花朵等）。

＊隱形刀痕＊

先以美工刀在泡綿上畫出刀痕

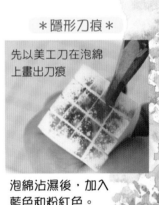

泡綿沾濕後，加入藍色和粉紅色。

一點一點地按壓，繡球花就完成了。

以手撕取

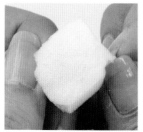

將四角泡綿的兩個角撕下。

將泡綿沾濕後,加入粉紅色,使塗面呈現凹凸不平狀。

大膽地在泡綿上塗色,實在太好玩了…!

像按壓絨球般的感覺

先按壓正前方的櫻花,待顏色轉淡後,將泡綿撕成更小塊後按壓出內側的櫻花。愈往深處泡綿愈小,透過濃淡就能輕鬆地呈現遠近感。

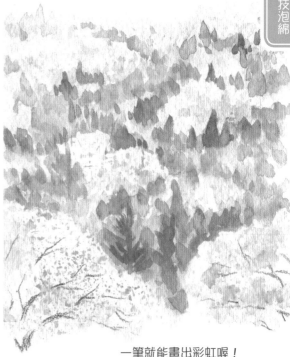

泡綿畫出的各種櫻花

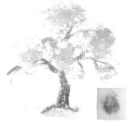

將泡綿平面塗成圓形後按壓而成。

以手撕成的凹凸面。

按壓之後很快地繞圈。

一筆就能畫出彩虹喔!

直接以色鉛筆塗上4~5個顏色

彩虹的重點

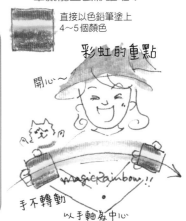

開心～

magic rainbow !!

手不轉動

以手軸為中心轉動

泡綿的各種表現

以水筆上色。

將泡綿沾濕,以色鉛筆直接上色。

以手撕成凹凸狀,再以色鉛筆上色。

磨擦上色。

手撕的泡綿,塗上數種顏色後磨擦即可。

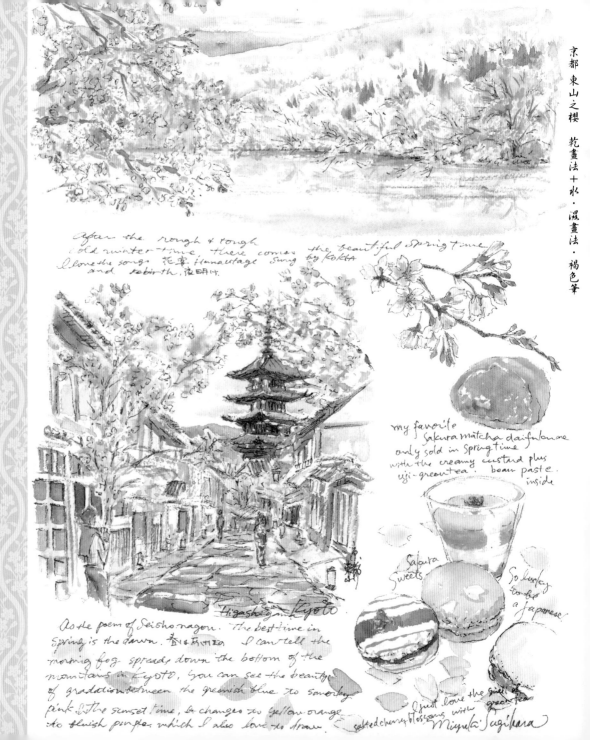

日本之美・櫻花

完整呈現櫻花之美！
以各種技法來表現
櫻花的姿態

After the rough & tough cold winter-time, there comes the beautiful spring-time. I love the songs 花�in Hanaïstage sung by KOKIA 復甦 and rebirth. 復甦

my favorite sakura matcha daifukumone only sold in spring time with the creamy custard plus uji-greentea. bean paste inside

Sakura sweets

So lucky to be a Japanese.

Higashiyama Kyoto

As the poem of Seisho-nagon. the best time in spring is the dawn. 春は曙 I can tell the morning fog spreads down the bottom of the mountains in Kyoto. you can see the beauty of gradation between the greenish blue to smoky pink & the sunset time, & changes to yellow-orange to bluish purple. which I also love to draw.

I just love the smell of salted cherry blossoms with green tea.

Miyuki Sugihara

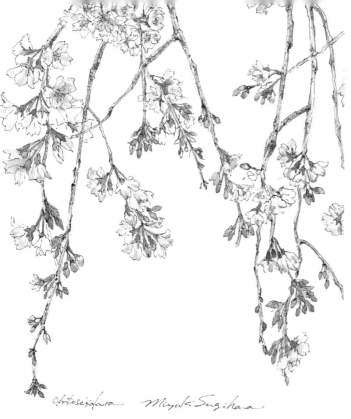

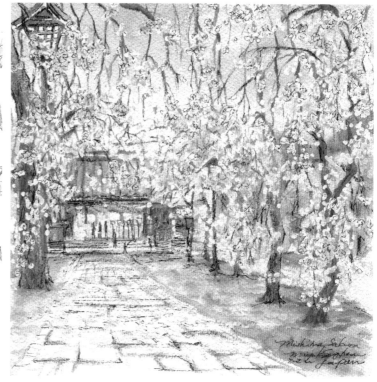

▲枝垂櫻　濕畫法．圓珠筆

▲三島大社之櫻花　MASKING INK．乾畫法＋水

▼吉野之櫻花　神奇泡綿．濕畫法．褐色筆

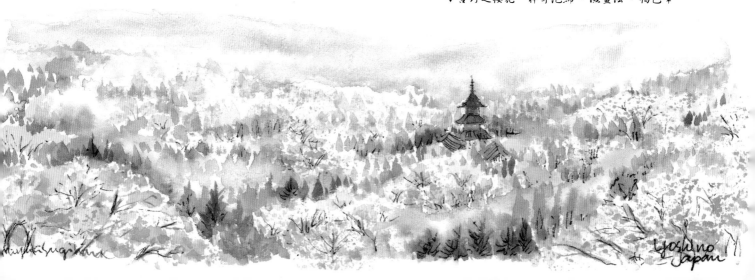

高科技泡綿

1

172 以乾畫法畫出地面線條和房屋。

2

留白。不要過度添加顏色。

168
107 手撕過的泡綿沾水後直接上色，從最前方往深處慢慢地按壓。黃色也以同樣的方式按壓。

3

219
111 紅色也同樣按壓，橙色也重複操作。彷彿埋入縫隙間的按壓方式為重點。

4

要注意綠色和紅色不要重疊！

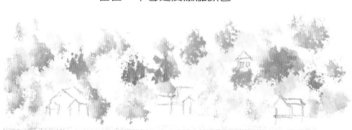

167
157
120 以泡綿添加少許綠色，以濕畫法畫出針葉樹。建築物也添加綠松色。水面以濕畫法塗上藍色，泡綿上殘留的色彩則用於水面。

水面的顏色和地面交界處能自然融合。

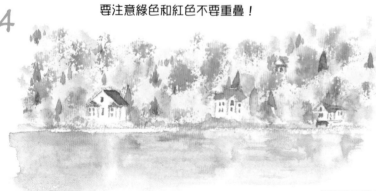

房屋座落處的水面，以乾淨的泡綿縱向移動，擦拭水色。

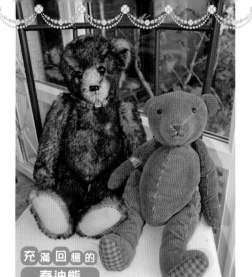

充滿回憶的
泰迪熊

* 左邊是朋友女兒手作的禮物。
* 右邊是回收父親燈芯絨的舊衣親手製成。
 手腕上是女兒出生時的嬰兒標籤。

條紋狀泰迪熊

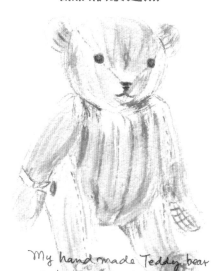

*My hand made Teddy bear
with the new born baby tag.*

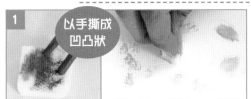

1 以手撕成凹凸狀

以手撕成凹凸狀
後以色鉛筆塗上
兩種顏色。

沿著乾畫法畫出的輪
廓線慢慢地按壓。

2
少許水

撕成小塊狀塗上
焦茶色。

按壓在較陰暗的位置。

**輕輕地
按壓**

毛茸茸的泰迪熊

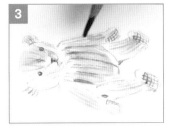

*Original made for my
daughter from my friend.*

共通
187　180

3

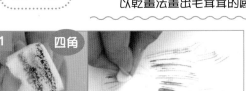

以乾畫法畫出毛茸茸的感覺。

1 四角

四角泡綿以色鉛
筆畫出縱向的兩
個顏色。

磨擦地畫出直線條。

**咻～
磨擦**

2

以濕畫法淡化
茶色。

3

細部以乾畫法或濕畫法進
行描繪。

整體以磨擦的
方式上色。

濾網畫法的主角就是廚房裡常用的濾茶網喔！

濾網畫法

薰衣草田的近景・中景・遠景

淡色

遠景： 感覺上像是淡淡的、短短的一條橫線，看不見葉子。

中景： 中間的長度。縱向的短線，以水慢慢溶色。

近景： 很清楚的長線。畫成扇形的感覺，縫隙間插入葉片。

使用什麼顏色？

能否呈現薰衣草的美感…

粉紅色或藍色都混合黃色嗎？有這種顏色嗎？

濃色

畫薰衣草時，請選擇不帶黃的顏色

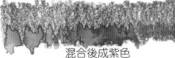

120 不帶黃		125 不帶黃 ○
	混合後成紫色	
120 不帶黃		124 帶黃色 ×
	混合後帶有灰色	
156 帶黃色		124 帶黃色 ×
	不適合薰衣草	

Cotswolds の Snowshill Lavender farm

各種不同種類的薰衣草，可製成肥皂或精油販售

自由之丘及義大利旅行大家都做了喔！

容易使用、不易損壞、不易潮濕，堅固的鐵絲網

made in Japan is NO.1

整體為金屬材質握柄部分也是不鏽鋼材質

選擇濾茶網的訣竅

個人喜歡18-8網目的堅固材質

哇～太棒了！被問到這到底是什麼方法呢？

學員們將其稱之為"濾網畫法"

AQUAIR original

遠景

訣竅在於不要過度描繪！只要看起來好像有田畝的樣子即可。隨意以畫筆呈縱向溶色即可。

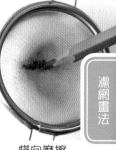

遠景

濾茶網確實抵在畫紙上，將色筆往橫向磨擦，讓粉末落下。

橫向磨擦

描繪的基本方法

以濾茶網磨擦使色粉落下

↓

水溶成如殘留的筆跡

中景

比近景略微平些

 置入前一列的縫隙間

中景&近景

1 底部壓平的地方會特別明顯。

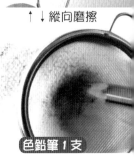

色鉛筆2支

↑↓縱向磨擦

色鉛筆1支

濾茶網緊緊抵住畫紙後，只要磨擦粉末就會落下，再磨擦紙上的粉末。色鉛筆1支也行，2支也行，中途更換顏色也OK！

近景

間隙間畫出葉片（若殘留花朵的粉末，請先吹開，或以黏土橡皮擦清除）。

2 讓筆尖朝外，慢慢地以水溶解顏色。

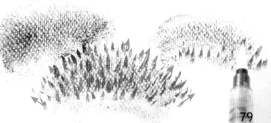

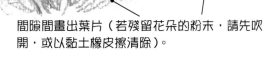

濾網畫法② ★乾畫法＋充足水分

濾網畫法

1

以茶色乾畫法描繪樹木枝幹。

180

2

168

葉片的部份以濾茶網擦落黃綠色粉末。

3

神奇泡綿上以水筆沾滿水份，慢慢地按壓使粉末溶解。

地面

australia Brisbane

以水筆橫畫出水面閃亮的感覺

只要改變溶色的方式，結果就會不同喔！

水面

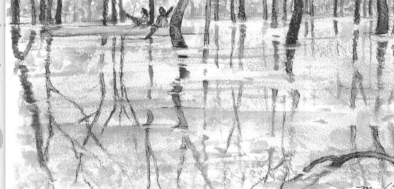

濾茶網
＋水筆

1

濾網橫向移動，綠色粉末會隨之落下。

167

2

以相同的方法撒落藍色粉末。

120

3

加入色粉的狀態。

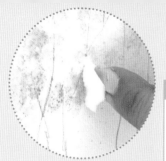

和木頭茶色混合之處會變暗。

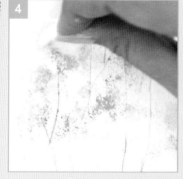

受歡迎的療癒系 蓬鬆感

濾茶網＋高科技泡綿

4

和黃綠粉末的做法一樣，以濾茶網撒落綠色粉末，再以泡綿溶解。藍色也同樣重複操作。

 167　 120

107

5

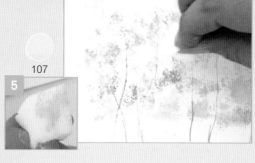

泡綿沾取黃色後，追加紅葉的部份。

4

以飽含水分的水筆橫向移動以溶解顏色。

以飽含水分的水筆橫向移動以溶解顏色。

5

配合地面上的樹木，以濕畫法畫出水面上的枝幹。以斷續畫法呈現水面的感覺。

 180

6

想要確實顯色的地方，水分必須充足。

濾網畫法

濾網畫法③ ★灑上充足水分

透過DVD確認畫法！

濾茶網畫

美之原雪景

欣賞從雲端升起的新年日出！為了應母親要求而來到這裡——美之原。零下15度的白雪世界。

1

在樹木位置等處畫出淡淡的水藍色，可以直接將濾茶網抵著畫紙，以色鉛筆細細地磨擦畫出葉片（積雪處留白）。

濾茶網彷彿滑行般在紙上移動是重點（不要強壓）。

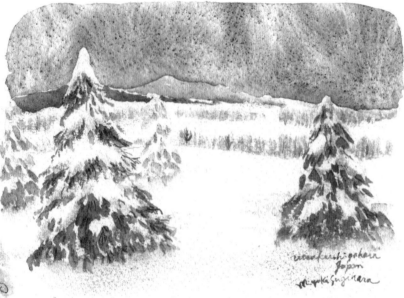

不規則狀

不規則狀較為自然喔！

過度規則

| | 140 水色 | 157 靛青 | 249 紫色 |

2

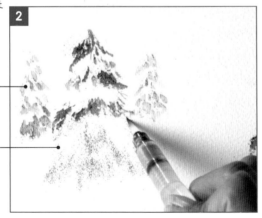

深處的樹木畫得較為簡單、前方的樹木畫得較為明確。

以水筆一點一點地溶解。筆端規律地朝向樹木的頂端。保留某些部分不溶色也很好。

3

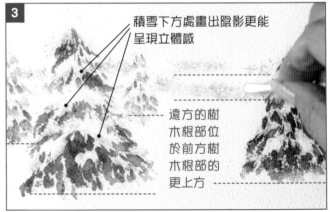

積雪下方處畫出陰影更能呈現立體感

遠方的樹木根部位於前方樹木根部的更上方

畫紙上殘留的粉末以棉花棒磨擦，畫出白雪的陰影。後方的樹林也撒落色粉後以棉花棒縱向磨擦。

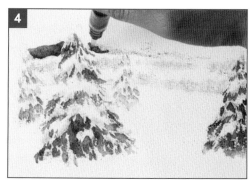

4

後方的山脈
也撒上靛藍
色，保留樹
木的形狀後
水溶上色。

157
靛青

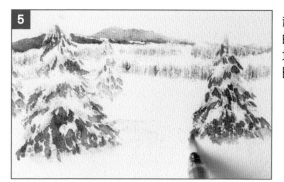

5

利用紙上殘留
的粉末，畫出
地面所形成的
陰影。

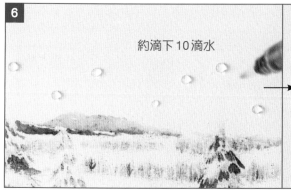

6

約滴下10滴水

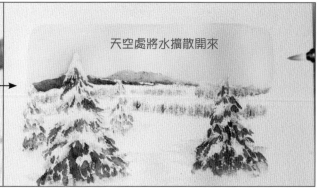

天空處將水擴散開來

在天空的位置
押水筆，約滴
下10滴水珠
後，將水珠塗
散開來。

7

溼潤處以濾茶網灑下色
鉛筆粉末。

157
靛藍色　140
水色

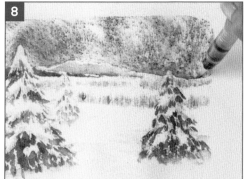

8

撒下的粉末漸漸地溶解擴散開來，再以畫
筆調整稜線。

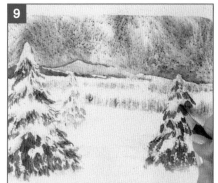

9

乾畫法以靛藍色用力畫
出前方2棵樹的樹葉。

157
靛藍色

83

DVD收錄

透過
DVD
確認畫法！

濾茶網畫出玫瑰花

各位、
這是AQUAIR的
建議喔！

呵呵～
這可是
我最拿手的喔！♡

1

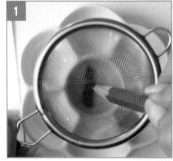

將濾茶網架在調色盤上，縱向
磨擦色鉛筆，使其落下粉末。

2

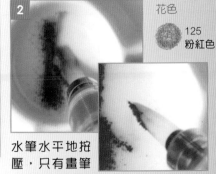

花色

125
粉紅色

水筆水平地按
壓，只有畫筆
左側沾取色鉛筆粉末。

3

① 外
④
③ 細 內
粗
② 細
細

依照①②③④的順序畫出花瓣
內側沾取色粉的水筆，起筆時
細細地然後漸漸增強力道，中
途將筆施力下壓讓圖形變粗，
結尾時力道減弱後又回到細細
的圖形，彷彿畫出新月般的形
狀。從外側入、內側出，看起
來花瓣就像捲起重疊的樣子。

4

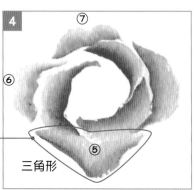

⑦
⑥
⑤
三角形

只有這片花瓣外
側顏色較濃，主
要是為了讓花形
更為清楚。

5

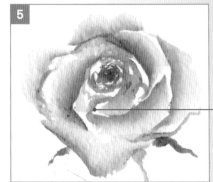

描繪⑤⑥
⑦的花瓣
後調整形
狀。

以中央的花瓣為中
心開始畫。將筆立
起，中心處顏色就
會比較濃。

連接②的花瓣

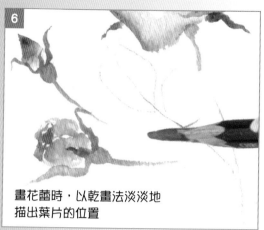

6

畫花蕾時，以乾畫法淡淡地描出葉片的位置

7

細

粗

細

葉片分兩次各畫一半

8

濺起飛散開

葉片一組3片

中間的線條

左右的線條

葉片

將紙張轉成較好畫的方向。以筆腹沾取綠色，筆尖沾取藍色，畫出漸層色的葉片。細細地進入後中間下壓變粗，再細細地收筆結尾。

葉片顏色

167 綠色

120 藍色

174 暗綠色

視整體的均衡感來追加葉片數量。水筆沾取的顏色轉淡後，再描繪深處的葉片，如此就能呈現濃淡感，表現出深度。

最後將彈筆讓深濃色顏料飛濺，再以沾取深綠色的水筆追加葉片數量，調整整體的感覺。

【應用篇】

將2支色鉛筆，縱向磨擦讓色粉落入調色盤裡。

125 ↓ 124

將水筆滑過調色盤內的兩色之間，如此左右兩側就能沾取色粉。

以沾了兩色的水筆描繪花瓣。

167

174

花瓣形成了複雜的顏色。

完成

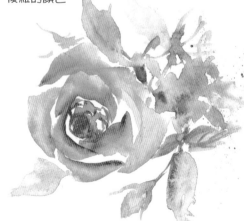

外出素描 手帳篇

綠意圍繞的法國餐廳：
La Butte boisée

邂逅了美味的料理，就立刻來個素描吧！不需要擺姿勢做樣子，只要將色鉛筆隨身放進手提袋內，不需花費太多時間，也能很快地進行素描。♡

但最重要的還是用心享受美味的食物。熱食就要趁熱吃，生冷食物就要趁冰冷時吃，千萬不要忘記喔！

白帶魚千層派

依照上菜的順序進行描繪。先看過菜單，就可以大致決定要畫什麼。

＊使用的顏色＊

177　219
133　174
107　172
167　STAEDTLER 43
225　180

第一道料理在左下方

轉動餐盤找尋想畫的角度吧！

秋天的蔬菜義大利麵

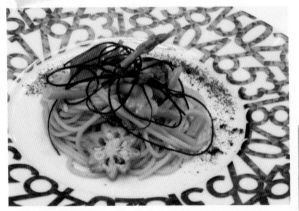

因為經常被問到義大利麵的畫法，所以請主廚特別為我製作這道料理。

不必一一畫出準確的麵條位置。只要能畫出盤子可愛的圖樣即可。

＊使用的顏色＊

STAEDTLER 43　115
167　174
107　225
　　219
　　125
　　180
茶色筆

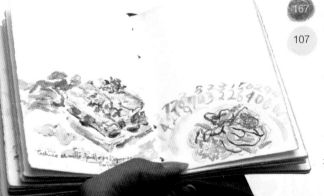

第二道料理在右下方。

烤甜點

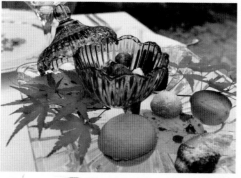

右上方畫出烘烤甜點
和香草茶壺，茶杯則
省略。不需要將所有
東西都畫出來。

甜點在右上方

利用等待上菜
的時間或用完
餐的空檔，簡
單添加桌子或
周邊風光等該
店給人的感覺。

左上方則畫出
氣氛

加入料理或對
該店的短評，
也會成為無法
磨滅的一種回
憶。

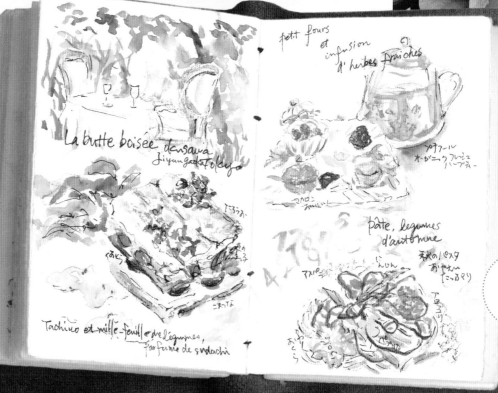

色鉛筆不要
忘記放進
提袋裡喔！

La Butte boisée
東京都世田谷區奧澤 6-19-6　Tel: 03-3703-3355　*http://www.shinsei-sha.com*

87

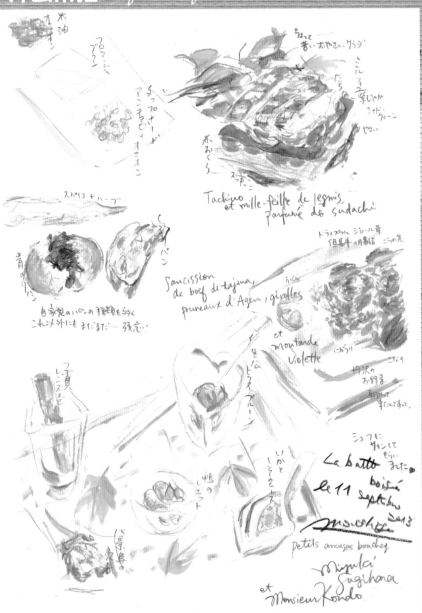

我將店裡氣圍收進畫裡的方法通常是在餐墊紙上進行素描。若餐墊紙有底色時，就是白色油性筆和油性色鉛筆登場的大好時機！（作為背景的2張／DALLOYAU餐廳）。

中間的兩張則是在 La butte boisée 用餐時，因為手邊沒有紙張而向店家要了兩張影印紙畫成的。左方畫作的右下角是主廚的簽名。當然也趁此機會拜託他拍了一張放在前頁的照片和DVD中的影像。

什麼樣的紙張都可以用來素描，不要侷限於既定的框架，輕鬆地享受素描之樂吧！

作為背景的2張：D alloyau 餐廳
http://www.dalloyau.co.jp

中間的2張：La butte boisée 餐廳
http://www.shinsei-sha.com

水彩色鉛筆

如果已經有水彩色鉛筆，就沒必要買新的。總之，盡量利用現有的東西吧！若手邊什麼都沒有的時候，則建議先購買照片上的組合。日後再視實際需要零散地買足即可。將每一種顏色以橡皮筋束起，以能看到筆芯的方式直立地收納進喜歡的盒子裡，這是AQUAIR學員的基本常識。也有人親自動手為色鉛筆製作專屬的收納盒喔！

我的愛用品
Faber-Castell
Albrecht Durer 36色組

購買時必須確認的重點

筆標誌　　　水彩色鉛筆（能溶於水）的印記

Faber-Castell「Albrecht Durer」

顏色編號

書寫於最後的編號。如果廠牌相同，即使種類不同，顏色編號也會相同。

筆標誌

STAEDTLER「ERGOSOFT」

顏色編號

fresh from market

動手削色鉛筆吧！

削鉛筆機削的樣子　　　手削的樣子

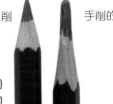

不要使用削鉛筆機，以美工刀削出長長的筆芯吧！粗粗長長的筆芯比較適用喔！

●建議的顏色表 22 colors Miyuki recommeds●
散裝購買時請參考

○＝推薦　◎＝買也無損

 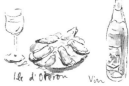
pain aux chocolat　Croissant　Ile d'Oleron　Vin

 110○　基礎藍色

藍天色彩

 120○

水色

 156○

 151○　食器的藍色及夜空

 167◎　基礎綠色（葉）

 172◎　經常使用於白色器具的暗色

白的暗色

102◎　鮮奶油等明亮的暗色

 107◎　基礎黃色

168○　無法混出的漂亮綠色

 264○　基礎綠色

 119○　櫻花的淡色

 124◎　可愛的粉紅色

 125◎　基礎粉紅色

 219○　基礎紅色

225◎　食器上的紅色圖案及歐洲常見的紅色

136○　基礎紫色 用於花朵、夕陽

 180◎　用於牆壁

 187○　用於瓦片

 177◎　用於木頭

 189○　用於人物的陰影

 157◎　可替代黑色

 STAEDTLER 43○
義大利麵、日本人的肌膚色

Beautiful garden

91

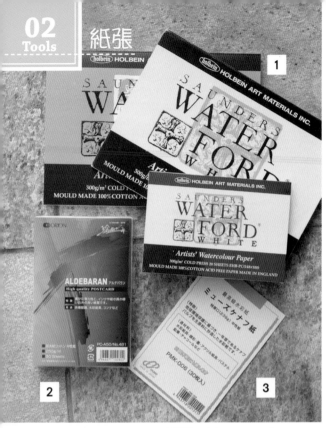

1：WATER FORD（膠裝型）（HOLBEIN）
2：ALDEBARAN（ORION）
3：中性水彩紙（MUSE）

＊ 厚度：建議使用厚度200～300㎡者

＊ 紙張紋理：建議使用中目（可依所畫的圖而改變）。

＊ 膠裝畫紙的撕法：購買膠裝型畫紙時，有些廠牌會漿封起來。撕下時，建議使用書籤或電話卡等薄片狀的東西作為輔助

＊ 紙張正反面：因為紙張是由上往下裁切的，所以，較粗一面為反面。以手指觸摸確認看看吧！

極力推薦的
是卡片！
畫完後乾燥

畫完後　　撕下

從中間

一張放在後面　　往外

從中間往外切開

正面

背面

小小素描本　　明信片

小小素描本

充滿各種回憶……
很珍貴啊！

屬於自己的過往

好喜歡啊～

也有手掌般大小的素描水彩紙喔！
在atelier AQUAIR裡，學員們能自由選擇外皮和繩線，親手做出世界上獨一無二的創意素描手冊。書中在餐廳裡使用的素描本就是這麼來的喔！
隨時帶著小小的素描本在身邊，應該就能養成把握短暫時間畫畫的習慣。現在這本已經是我的第五本了！（詳情請參閱我的網頁）

水性顏料筆（Pigment）

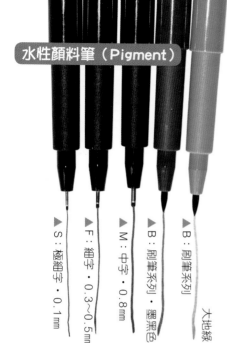

▶S：極細字・0.1mm
▶F：細字・0.3～0.5mm
▶M：中字・0.8mm
▶B：刷筆系列・墨黑色
▶B：刷筆系列
大地綠

色筆使用水性顏料筆吧！雖然是水性，乾燥後卻不溶於水喔！

這裡所介紹的是Faber-Castell的「皮特藝術家筆」（PITT artist pen）。顏色（推薦黑墨色）及粗細種類非常豐富！

▶**為什麼要選擇水性顏料筆呢？**
→**比較看看吧！**

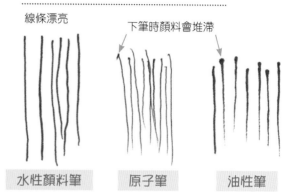

線條漂亮　　下筆時顏料會堆滯

水性顏料筆　　原子筆　　油性筆

▶**想要畫出如磨擦般的效果**
→**將筆橫著畫吧！**

畫筆直立時

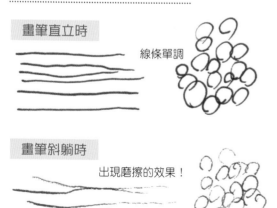

線條單調

畫筆斜躺時

出現磨擦的效果！

能做出變化

竹製筆和彩色墨水

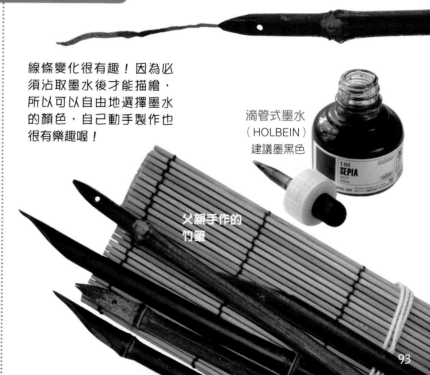

線條變化很有趣！因為必須沾取墨水後才能描繪，所以可以自由地選擇墨水的顏色，自己動手製作也很有樂趣喔！

滴管式墨水（HOLBEIN）建議墨黑色

I 353 SEPIA

父親手作的竹筆

擦子

黏土擦必須搓揉後使用。橡皮擦大都以美工刀切下後，利用邊緣進行擦拭。

水筆

中：筆尖出水的畫筆。建議最好購買PENTEL（飛龍）的AQUASH（中）約3支

平小筆：自己製作的平頭畫筆（參照P21）

PENTEL 的「AQUASH」

約300～500日圓

杉原所使用的是 Faber-Castell 即將生產的水筆（2013年12月）

這裡裝入水後，只要按壓，筆尖就會出水（僅使用從筆尖出水的水筆）。

濾網（濾茶網）

不鏽鋼18-8。握柄部分也是金屬材質較不容易折損。建議選擇堅固、網眼細的單層濾網。下方鐵絲交錯者不佳。

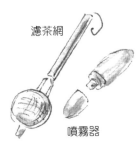

噴霧器（噴水器）

使用香水瓶作為噴霧器，噴出的水霧較為細緻，飛散也較為均勻。噴霧時，將紙張立起，平行噴灑即可

FIXATITV 英國固色劑

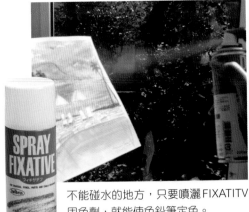

不能碰水的地方，只要噴灑FIXATITV固色劑，就能使色鉛筆定色。

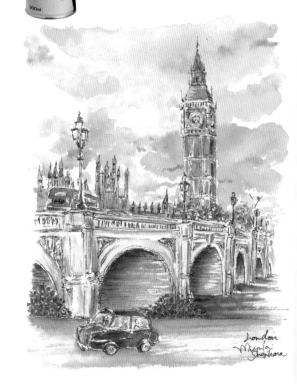

後記

讀者們（全世界）

大家好，再次衷心地感謝你們的支持。每一次出書我都竭盡所能、用盡全力，當然也想過不要再出書，卻深深覺得如果能再繼續也是一件開心的事，畢竟每一次都有新的創意想法啊！很感謝能和各位讀者一起成長。再次致上十二萬分的謝意！

最痛苦的事
人與人之間互相仇恨，無法真心擁抱。

座右銘
只要懷抱細細的、長長的心情，就能永遠保持年輕。

願望
希望長時間久坐懶散的人，能因為這本書或DVD中所教導的技法，動起來畫些什麼吧！畢竟，能產出就是活著的證明啊！

進步法
已經畫了310次卻還是無法上手時，請勿灰心，再繼續堅持畫兩天，我想應該會比第一次進步。挫折才是成長的開始，重要的是不斷地練習。

夢想
一直充滿活力地畫下去！
藝術家氣質

Special thanks to Yamazaki, Matsuda, Horstmann, Joel, Silke, Sakai, Nakatani, Sato, Soratani, Ôkuma, Kondo, Farmers, Sonja, Lisa, Mihelle, Barbara, Kaseda, Takeuchi, Honda, Sogo, Kadokura and Shirai

夢想3 集結旅行的資訊及作品後，能出版成書

凌亂的字體、凌亂的文句、凌亂的英文，放輕鬆點吧！

DVD不想看到最後就快轉吧！but建議留下手邊漂亮的畫像和美麗的事物！

夢想2 帶著小孩一起旅行！

文具
因緣際會下，擔任橫濱FRONTIER文具的設計工作，每當有可愛文具推出時，自己總是一個勁的拼命購買
Thanks John!
We love you!

編輯·出版
真的很感謝編輯人員，每次都將無法掌握的課程以精簡的文字呈現、將書本內的露臉照片修飾、變小……真的完成了很棒的一本書喔！

給家人
經常謊稱工作的旅行？
家中的紙張和資料總是堆置如山，造成諸多不便，真是不好意思！不過能從事自己喜歡的工作，實在是好幸福啊！謝謝你們的包容。

給AQUAIR的成員

對於叨叨絮絮說個沒完的課程內容，我深感抱歉！各位的建議和作品伴隨著我成長，豐富的內容也成為本書和DVD。切記喔！不能因為買了書或DVD就鬆懈了，還要繼續成長喔！各位對我的厚愛，我銘謝在心。此外也謝謝你們對我的支持。

Team AQUAIR
我衷心感謝和我一起工作的夥伴們所給予我的協助和鼓勵也謝謝他們將課程詳細地紀錄下來，完美地列印給我，我的內心充滿無以言喻的感激，今後也希望大家繼續指教喔！

給好朋友
謝謝身邊好友不斷地督促我、關心我。各位的支持與努力，如今終於一點一點地開花結果了。

有關醫院
要持續有恆心地看診真的很困難啊！因為我還有夢想，我也還想繼續學習，或許某天可以……

miyuki

TITLE

杉原美由樹の水彩色鉛筆技法

STAFF

出版	瑞昇文化事業股份有限公司
作者	杉原美由樹
譯者	蔣佳珈
總編輯	郭湘齡
責任編輯	王瓊苹
文字編輯	林修敏　黃雅琳　黃美玉
美術編輯	謝彥如
排版	執筆者設計工作室
製版	明宏彩色照相製版股份有限公司
印刷	桂林彩色印刷股份有限公司
代理發行	瑞昇文化事業股份有限公司
地址	台北縣中和市景平路464巷2弄1-4號
電話	(02)2945-3191
傳真	(02)2945-3190
網址	www.rising-books.com.tw
e-Mail	resing@ms34.hinet.net
劃撥帳號	19598343
戶名	瑞昇文化事業股份有限公司
本版日期	2015年9月
定價	280元

國家圖書館出版品預行編目資料

杉原美由樹の水彩色鉛筆技法 / 杉原美由樹
著；蔣佳珈譯. -- 初版. -- 新北市：瑞昇文化,
2014.06
96面；19.5*21.5　公分

ISBN 978-986-5749-54-5 (平裝)

1.水彩畫 2.鉛筆畫 3.繪畫技法

948.4　　　　　　　　　　103010274

PROFILE

杉原 美由樹

Miyuki Sugihara

細細〜、長長〜是她的座右銘。喜歡旅行・大自然。
出生於橫濱。青山學院大學畢業。
曾在日本航空國際線從事勤務工作，
為【atelier AQUAIR】主辦人，Faber-Castell 顧問。
色彩調配師2級。
1997年開始擔任旅遊地素描教室講師。
擔任生命保險公司年曆及HP首頁、手提包等商品
・FRONTIER文具・雜誌的插畫家

著書

『水彩色鉛筆散步寫生6堂課』
『水彩色鉛筆的必修9堂課』
(以上書籍，繁體中文版皆由三悅文化出版)

畫展/海外素描旅行團/課程等詳細訊息，請參閱杉原美
由樹的公開部落格
http://www.meyoukey-s.com/

ORIGINAL JAPANESE EDITION STAFF

画材協力	DKSHジャパン株式会社（ファーバーカステル）
	ぺんてる株式会社
	株式会社丸善美術商事
カリグラフィー	鈴木みゆき
協力	ラ・ビュット・ボワゼ（La butte boisée）
	ダロワイヨ（DALLOYAU）
	team AQUAIR/ N.Kaseda, M.Takeuchi
DVD協力	ナレーション：大隈優子
	撮影・編集：有限会社nanimo
	DVDオーサリング：株式会社ピコハウス
	英文チェック： Sonja McClelland ／ Rohan Wadhwa
編集・装丁	角倉一枝（マール社）